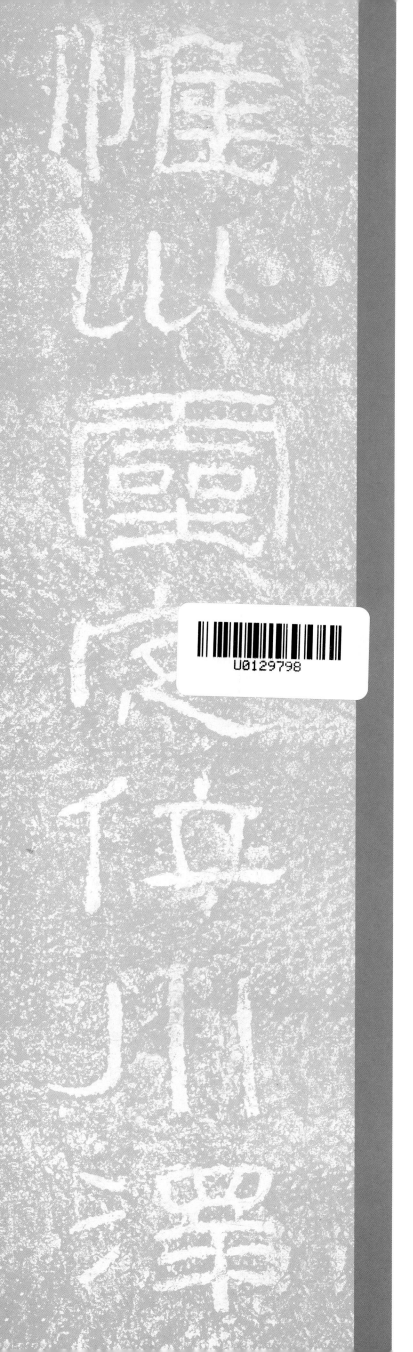

中國歷代經典碑帖

隸書系列

石門頌

◎ 陳振濂　主編

中原出版傳媒集團
中原傳媒股份公司
河南美術出版社
· 鄭州 ·

圖書在版編目（CIP）數據

石門頌 / 陳振濂主編. — 鄭州：河南美術出版社, 2021.12
（中國歷代經典碑帖·隸書系列）
ISBN 978-7-5401-5684-8

Ⅰ. ①石… Ⅱ. ①陳… Ⅲ. ①隸書-碑帖-中國-東漢時代
Ⅳ. ①J292.22

中國版本圖書館CIP數據核字（2021）第258366號

中國歷代經典碑帖·隸書系列

石門頌

主編　陳振濂

出 版 人　李　勇
責任編輯　白立獻　梁德水
責任校對　裴陽月
裝幀設計　陳　寧
製　　作　張國友
出版發行　河南美術出版社
　　地　　址　鄭州市鄭東新區祥盛街27號
　　郵政編碼　450016
　　電　　話　（0371）65788152
印　　刷　河南新華印刷集團有限公司
開　　本　787mm×1092mm　1/8
印　　張　9.5
字　　數　119千字
版　　次　2021年12月第1版
印　　次　2022年2月第1次印刷
書　　號　ISBN 978-7-5401-5684-8
定　　價　76.00圓

出版説明

爲了弘揚中國傳統文化，傳播書法藝術，普及書法美育，我們策劃編輯了這套《中國歷代經典碑帖系列》叢書。此套叢書是根據廣大書法愛好者的需求而編寫的，其特點有以下幾個方面：一是所選範本均是我國歷代傳承有緒的經典碑帖；二是碑帖涵蓋了篆書、隸書、楷書、行書、草書不同的書體，適合不同層次、不同愛好的讀者群體之需；三是開本大，適合臨摹與學習，是理想的臨習範本；四是墨迹本均爲高清圖片，拓本精選初拓本或完整拓本，給讀者以較好的視覺感受和審美體驗。

本套圖書使用繁體字排版。由于時間不同，古今用字會有變化，故在碑帖釋文中，我們采取照録的方法釋讀文字，因此會出現繁體字、異體字以及碑別字等現象。望讀者明辨，謹作説明。

本册爲《中國歷代經典碑帖·隸書系列》中的《石門頌》，全稱《故司隸校尉楗爲楊君頌》。東漢桓帝建和二年（148）鎸刻在今陝西省漢中市褒斜谷古石門的崖壁上，高261厘米，寬205厘米。刻石由漢中太守王升發起，碑文内容是一篇贊頌順帝初年的司隸校尉楊孟文數次上疏奏請修褒斜道及修通褒斜道功績的頌詞。《石門頌》與陝西略陽的《郙閣頌》、甘肅成縣的《西狹頌》并稱爲『東漢三頌』。《石門頌》的書法藝術成就，歷來評價很高。清人楊守敬在《評碑記》中説：『其行筆真如野鶴閑鷗，飄飄欲仙，六朝疏秀一派，皆從此出。』《石門頌》結字極爲放縱舒展，體勢瘦勁開張，意態飄逸自然。起筆逆鋒，多用圓筆，收筆或回或挑，中間運筆遒勁沉着，所以筆畫古厚含蓄而富有彈性。

《石門頌》的用筆以中鋒爲主，圓融舒展，方圓兼備。逆鋒起筆，行筆勁澀；收筆回挑，少有隸書中的『雁尾』。在結字處理上，大致保持扁方的横勢結體，延長横向筆畫，壓縮竪向筆畫，强調隸書的特徵筆畫，左挑右波，增加横勢。一般來講，隸書的横折筆處都是用内接的横勢結體，竪畫起筆藏于横畫之中，而《石門頌》的横折筆雖也是横、竪兩筆寫成，但都是外接（竪畫起筆處在横畫的外端）的方法，這也是其區别于其他碑帖的特點之一。《石門頌》不但用筆保留篆書的藏鋒與回鋒，而且兼有篆書的用筆、隸書的結體和草書的情趣，集清、奇、古、厚于一身，對後世影響很大。作爲漢隸中奇縱恣肆一路的代表，《石門頌》也因此有『隸中草書』的稱謂，對書法愛好者來説，具有重要的學習和參考價值。

一

惟坤靈定位，川澤股躬，澤有所注，川有所通。余谷之川，其澤南隆。高祖受命，興於漢中。道由子午，出散入秦。建定帝位，以漢氐焉。後以子午，塗路澀難。更隨圍谷，復通堂光。凡此四道，垓鬲尤艱。至於永平，其有四年，詔書開余，鑿通石門。中遭元二，西夷虐殘，橋梁斷絕，子午復循。上則縣峻，屈曲流顛，下則入冥，傾瀉輸淵。平阿淖泥，常蔭鮮晏，木石相距，利磨确盤。臨危槍碭，履尾心寒，空輿輕騎，滀弗敢前。惡蟲獘狩，蛇蛭毒蟃，未秋截霜，稼苗夭殘，終年不登，匱餒之患。卑者楚惡，尊者弗安，愁苦之難，焉可具言。

于是明知故司隸校尉楗為武陽楊君，厥字孟文，深執忠伉，數上奏請。有司議駮，君遂執爭，百僚咸從，帝用是聽。廢子由斯，得其度經。功飭爾要，敞而晏平。清涼調和，烝烝艾寧。至建和二年，仲冬上旬，漢中太守楗為武陽王升，字稚紀，涉歷山道，推序本原。嘉君明知，美其仁賢，勒石頌德，以明厥勳。

其辭曰：君德明明，炳煥彌光。刺過拾遺，厲清八荒。奸宄不遵，九女育藏。克明俊德，嘉歷盛光。於是歙斂，夫子挺身，言必忠義，匪石厥章。恢弘大節，讜而益明。揆往卓今，謀合朝情。釋艱即安，有勳有榮。

禹鑿龍門，君其繼縱。上順斗極，下答坤皇。自南自北，四海攸通。君子安樂，庶士悅雍。商人咸憘，農夫永同。春秋記異，今而紀功。垂流億載，世世嘆誦。

序曰：明哉仁知，豫識難易。原度天道，安危所歸。勤勤竭誠，榮名休麗。

五官掾南鄭趙邵，字季南，屬褒中晁漢彊，字產伯，書佐西成王戒，字文寶，書。

後遣趙誦，字公梁，按察中曹卓行，造作石積，萬世之基。或解高格，下就平易，行者欣然焉。

伯玉即日徒署行丞事，守安陽長。

石門頌

惟巛靈乞位川澤股躬澤有所注川有所通余谷之川其澤南隆八方所達益

域爲充

高祖受命

興於漢中道由子午出散入秦建之帝位叹漢祗焉後

叹子午途路駈難更隨圍谷復通堂光凡此四道垓鬲尤艱至於永平其有四

季詔書開余鑿通石門中遭元二西夷虐殘橋梁斷絶子午復循上則縣峻

屈曲流顚下則入寞廧寫輸淵平阿淒常蔭鮮晏木石相距利磨确磐臨危

槍碭履尾心寒空輿輕騎遶遭导弗前惡蔕狩蚖蛭毒蟁未秋截霜稼苗天殘

終年不登匱餧之患卑者楚惡尊者弗安愁苦之難焉可具言於是明知故司

隸校尉楗爲武陽楊君厥字孟文深執忠伉抌數上奏請有司議駿君遂執爭百

遼咸從帝用是聽廢子由斯得其度經功飭爾要敞而晏平清涼調和烝烝艾

寧至建和二季仲冬上旬漢中大守楗爲武陽王升字稚紀涉歷山道推序本

原嘉君明知美其仁賢勒石頌德叹明厥勳勳其辭曰

君德明明炳煥彌光剌過拾遺厲清八荒奉魁承杓綏億衙彊春宣聖恩秋貶若

霜無偏蕩蕩貞雅叹方寧烝庶政與乾通輔主匡君循禮有常咸曉地理知世

紀綱言必忠義匪石厥章恢弨大節讜而益明撰往卓令謀合朝情醳艱即安有

勳有榮禹鑿龍門君其繼縱上順斗極下苔巛皇自南自北四海攸通君子安

樂庶土悅仁雍豫識難易原度天道安危所歸勤勤竭誠榮名休麗

序曰明哉仁知商人咸憺農夫永同春秋記異今而紀功垂流億載世世嘆誦

五官掾南鄭趙邵字季南屬褒中鼂漢彊字產伯書佐西成王戒字文寶主

王府君閔谷道危難分置六部道橋特遣行丞事西成韓朗字顯公都督掾南鄭巍整字伯玉後

遣趙誦字公梁案察中曹卓行造作石積萬世之基或解高格下就平易行者欣

然焉

伯玉即日徙署行丞事守安陽長

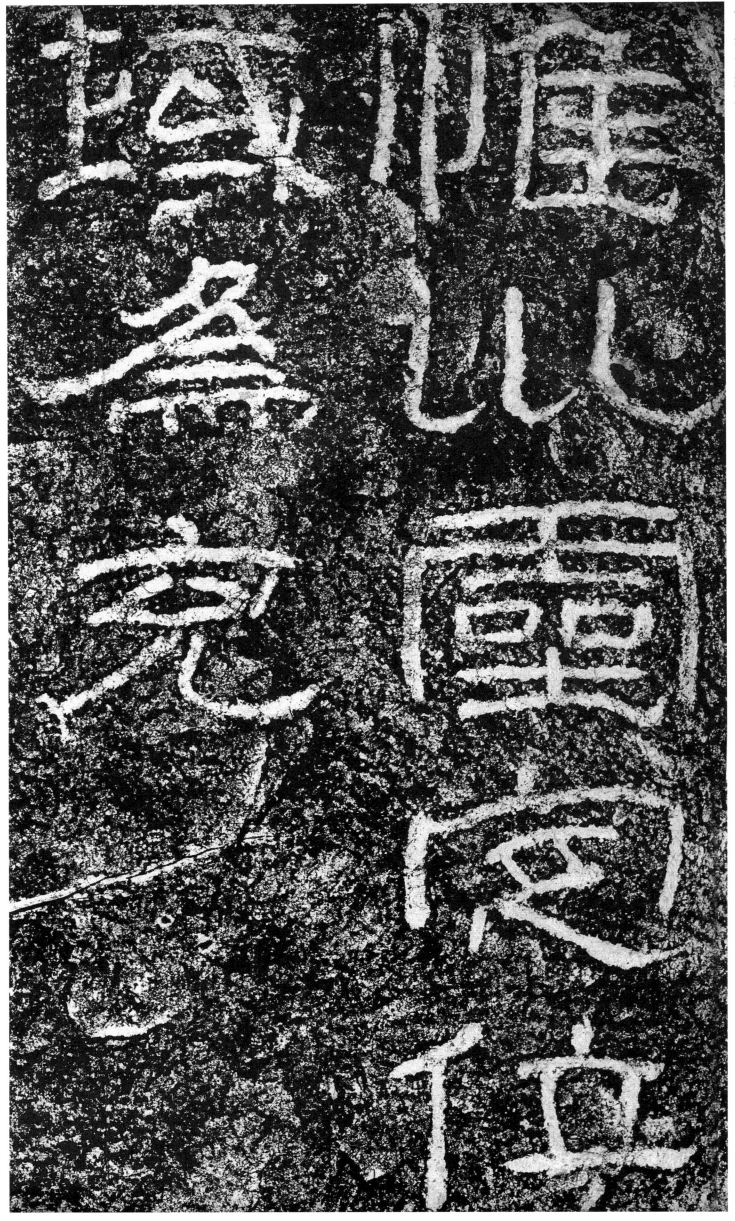

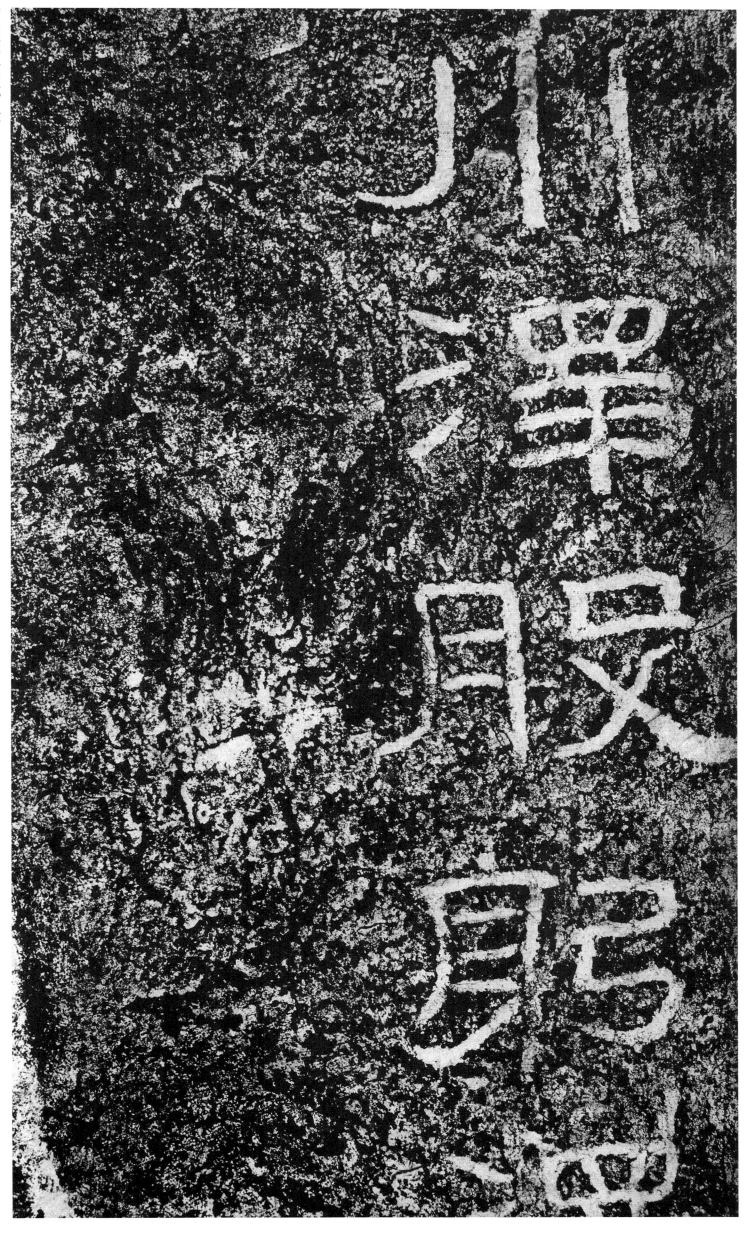

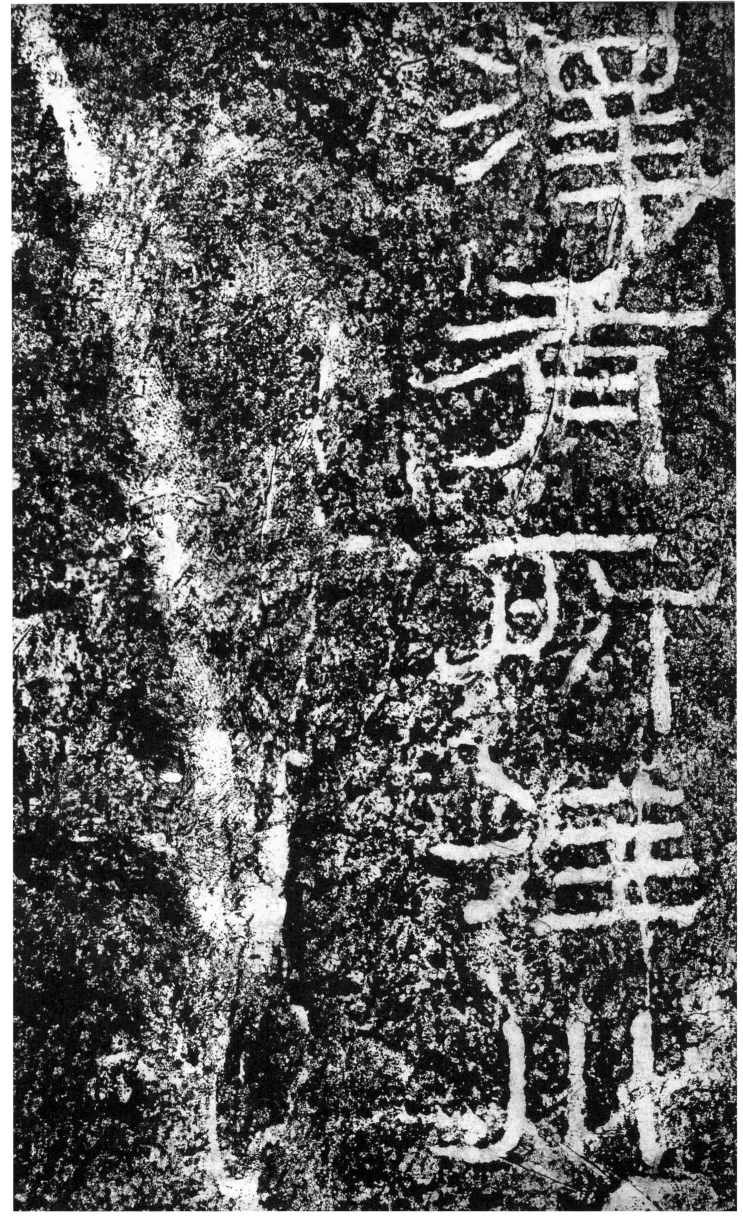

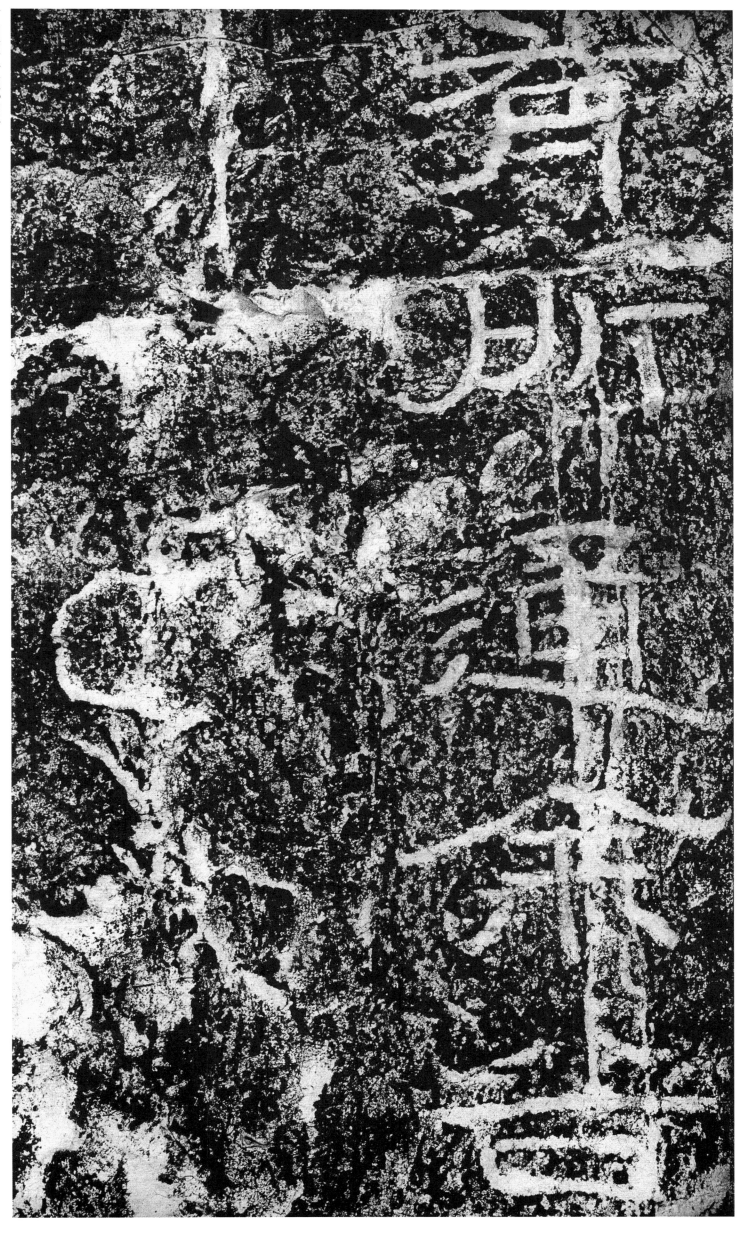

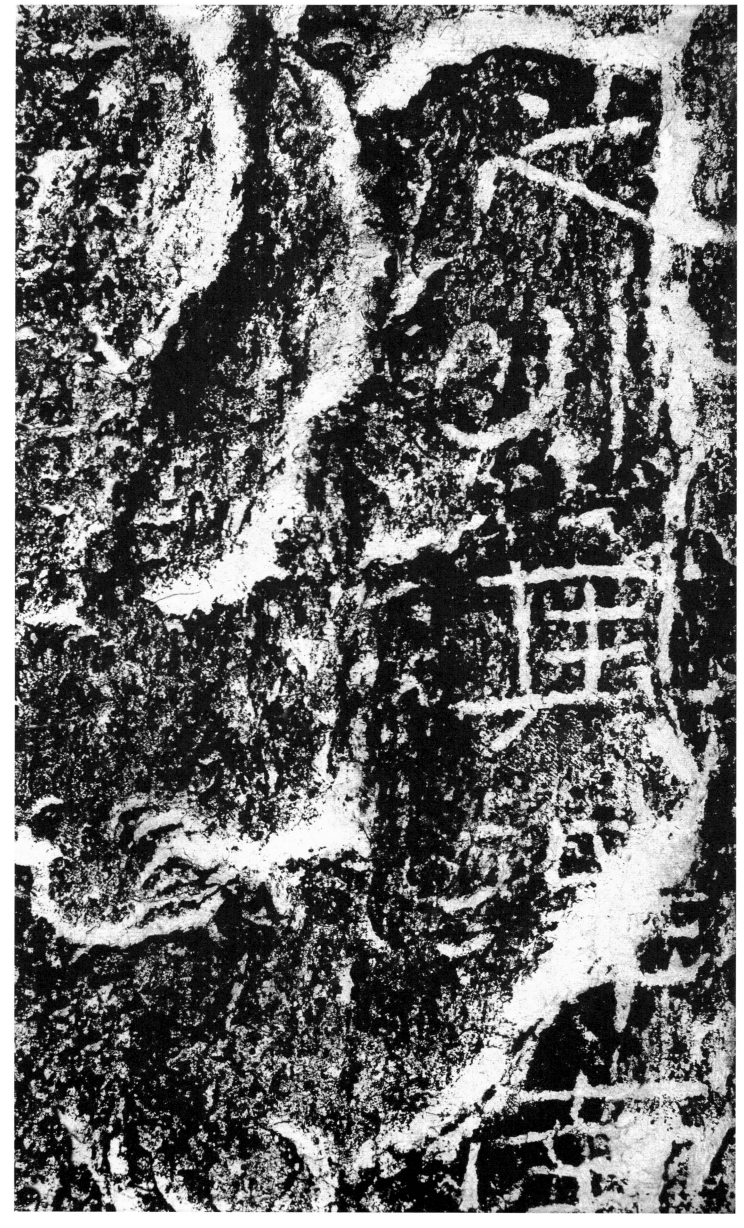

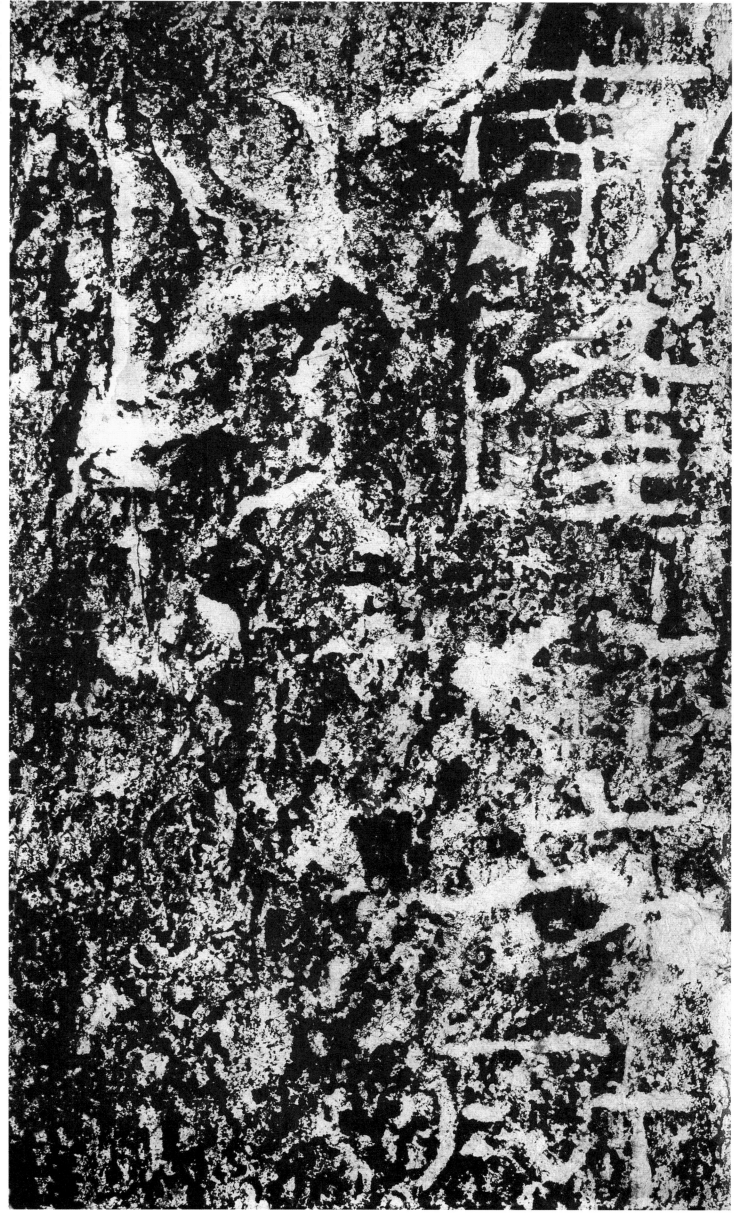

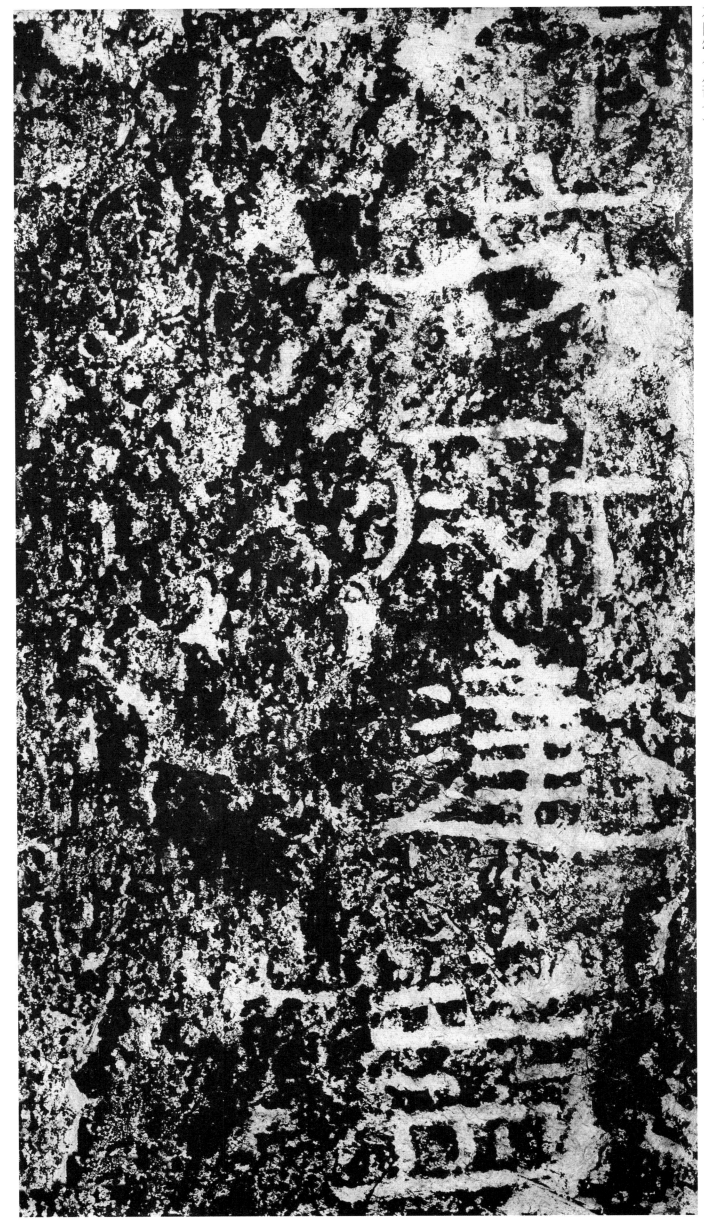

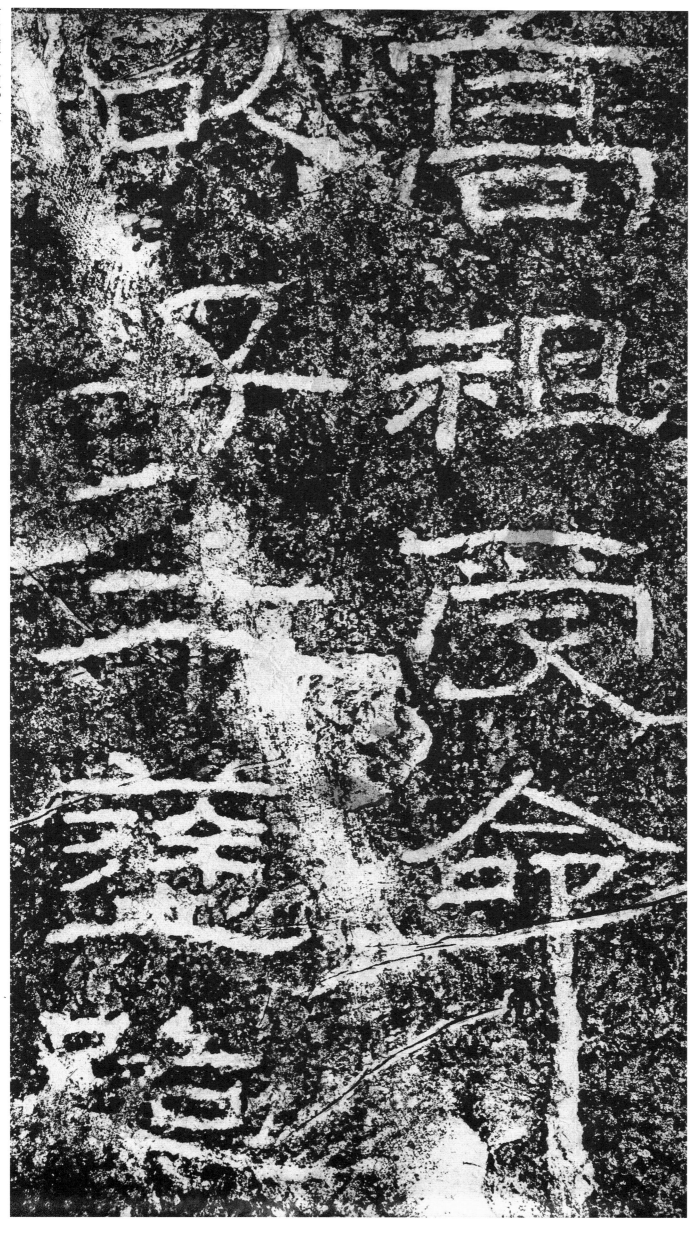

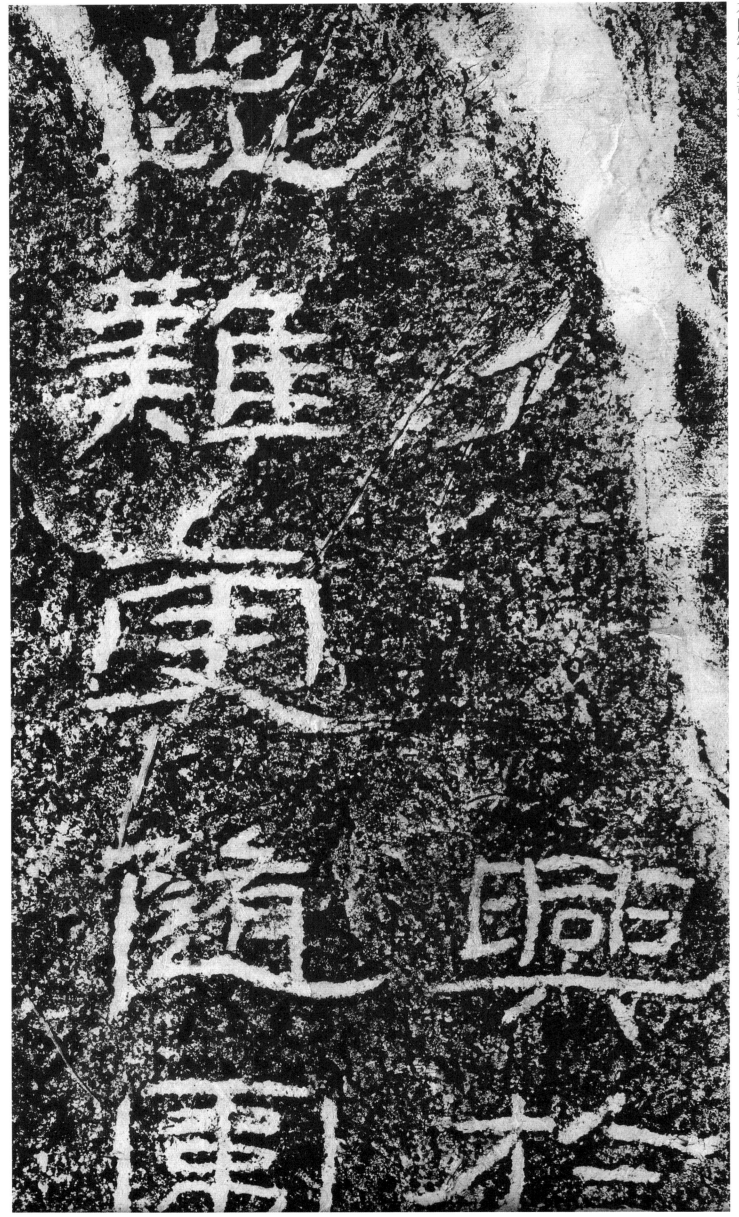

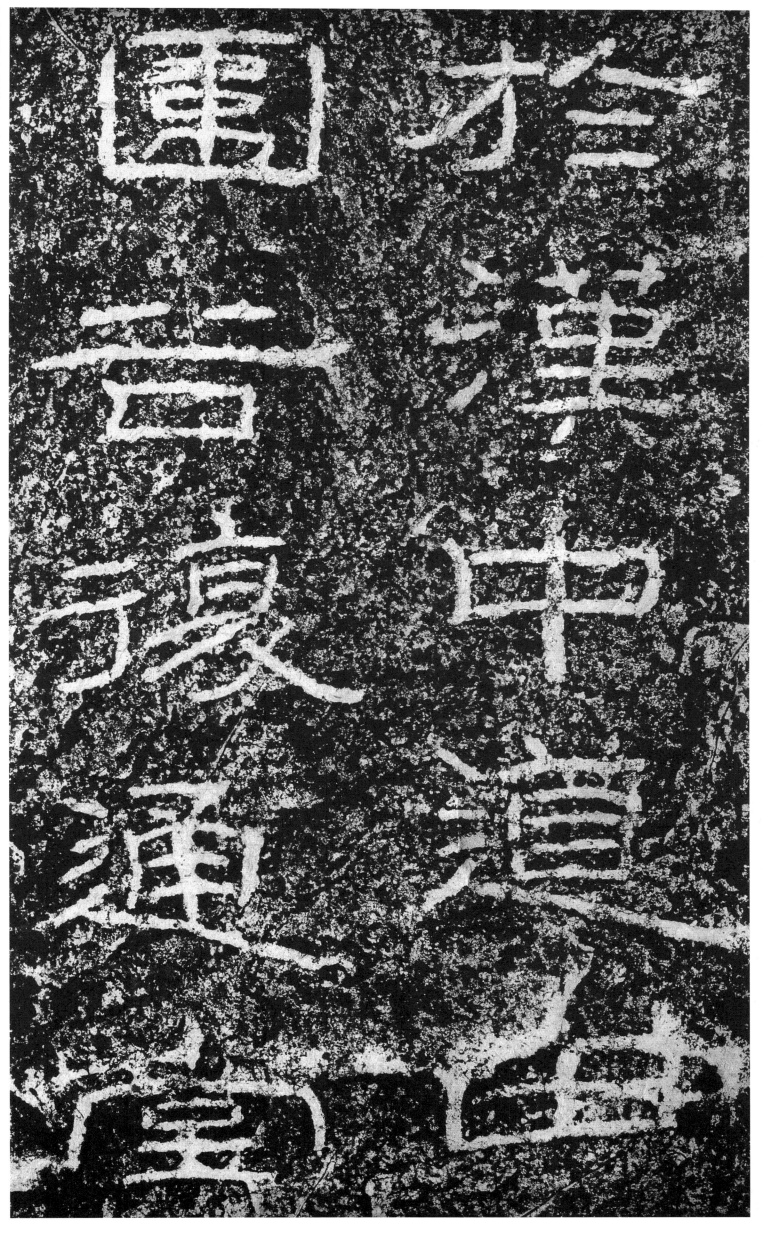

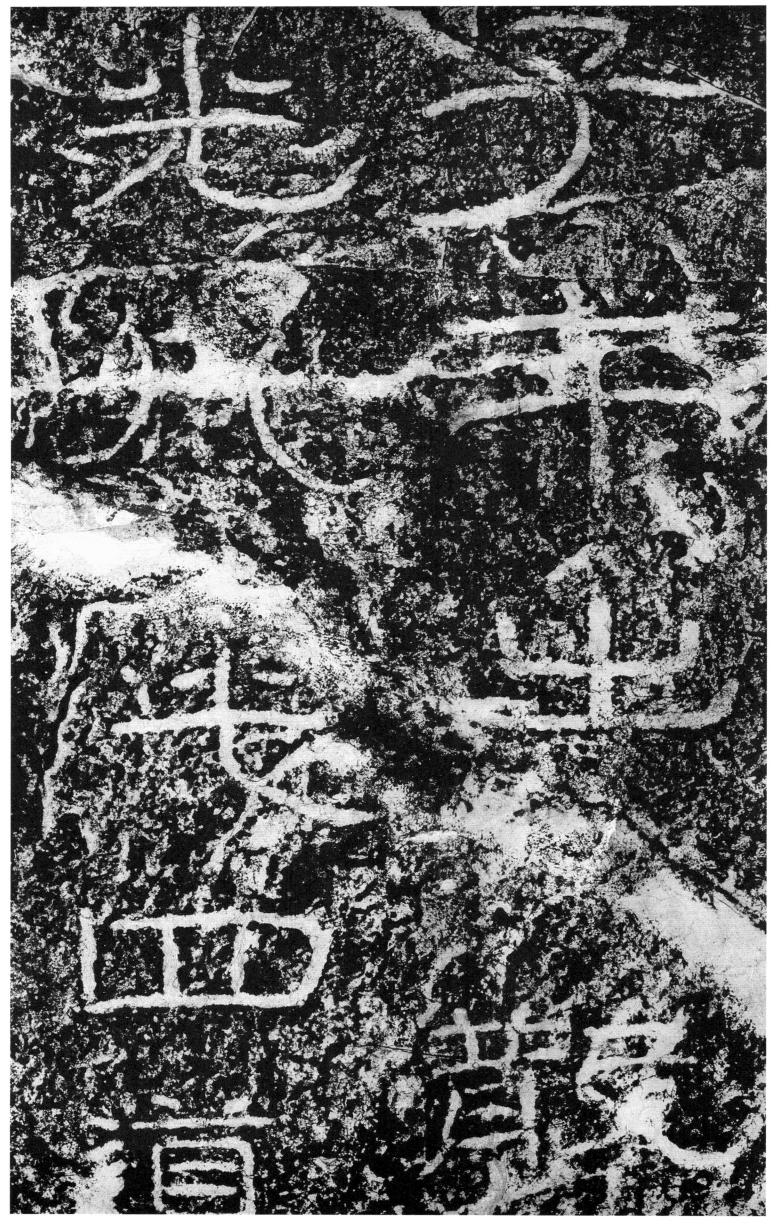

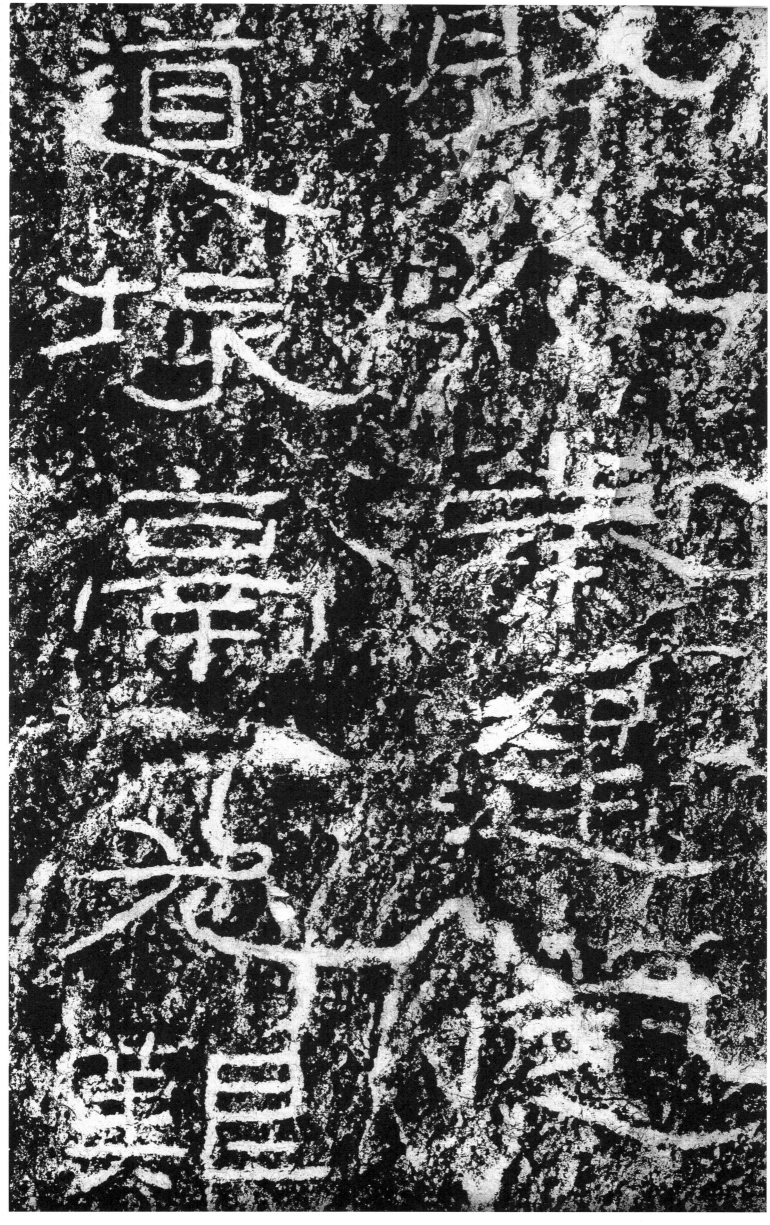

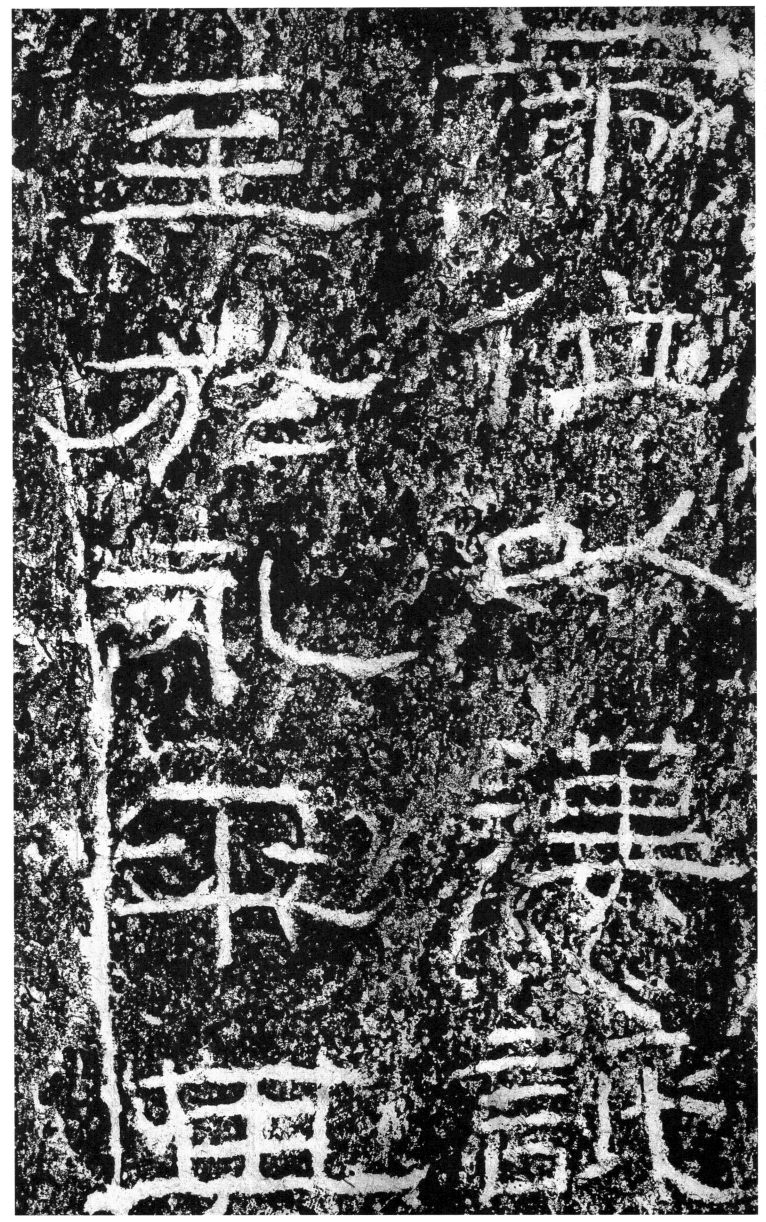

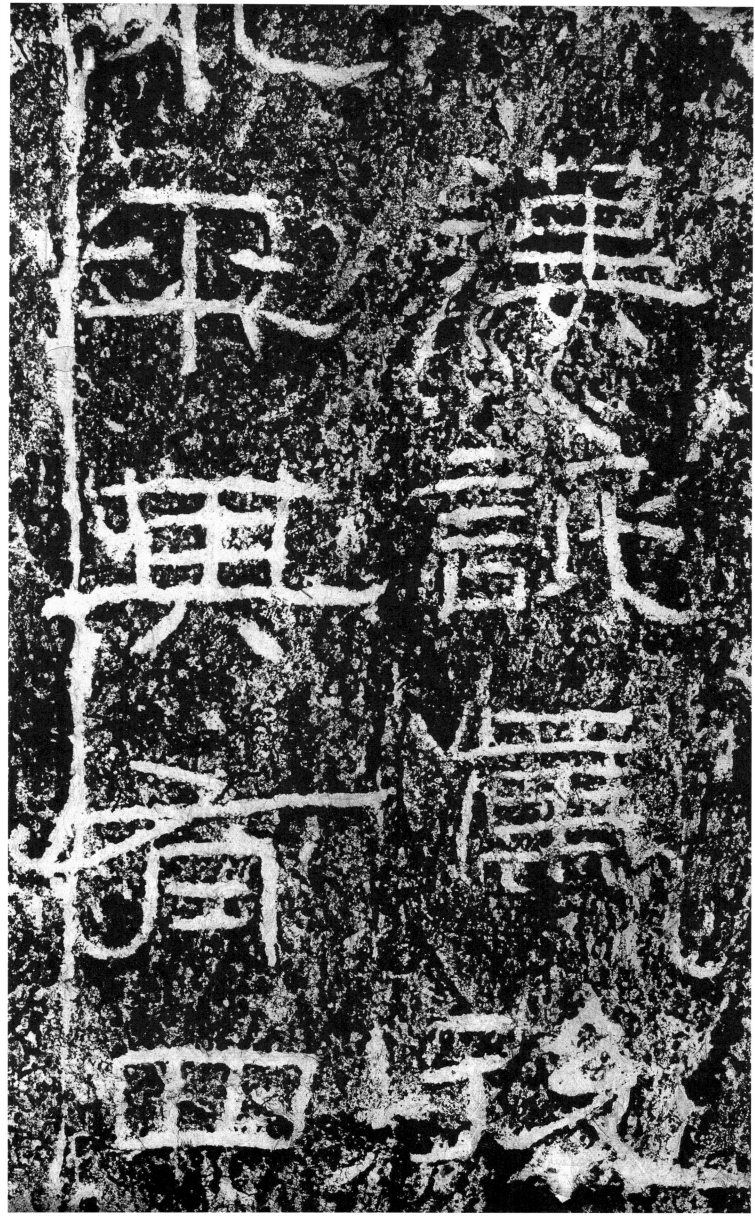

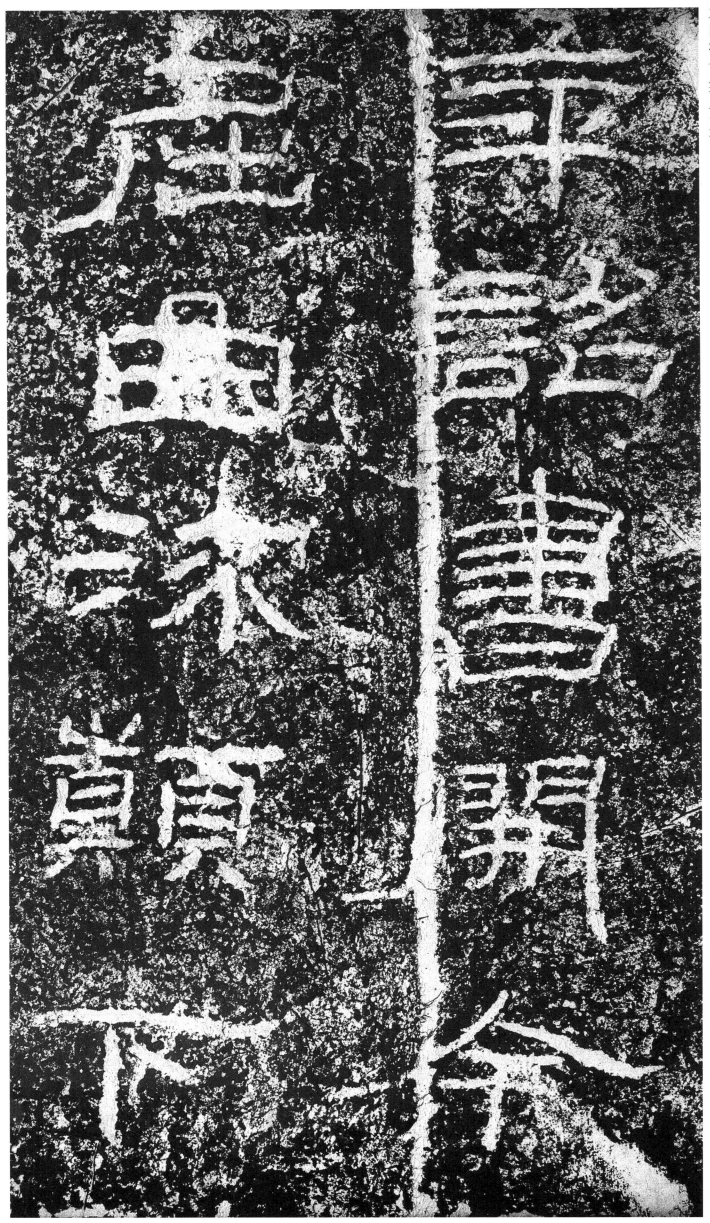

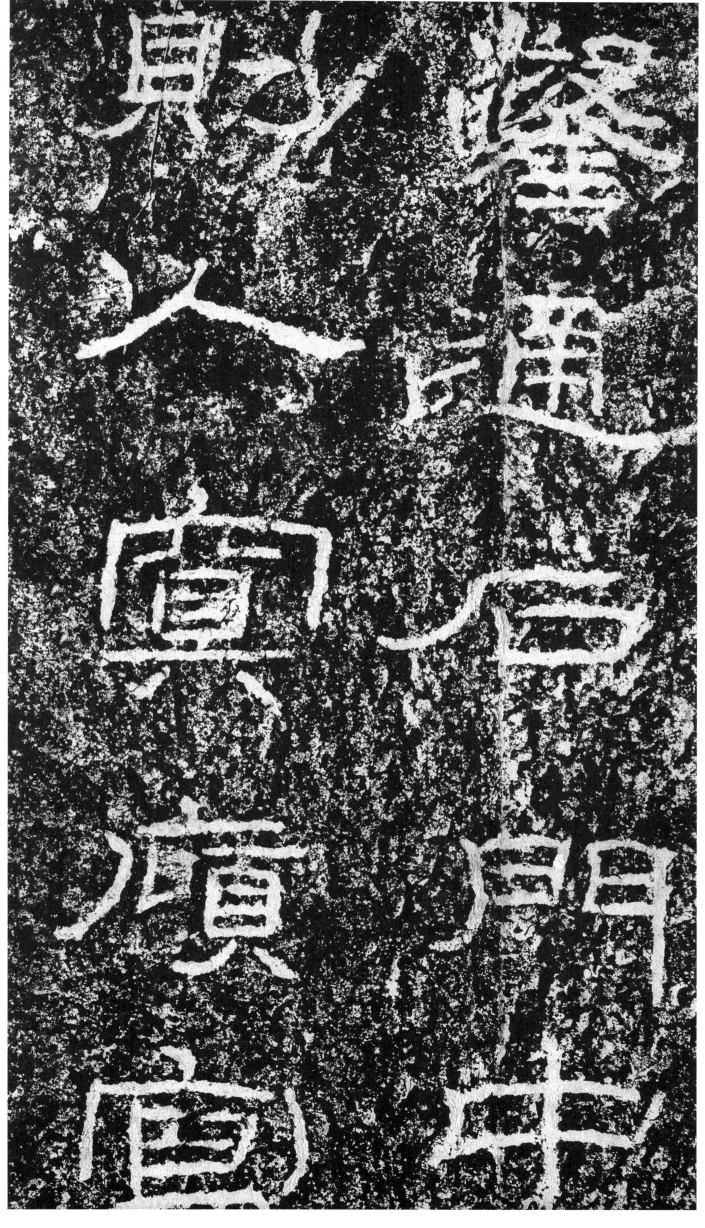

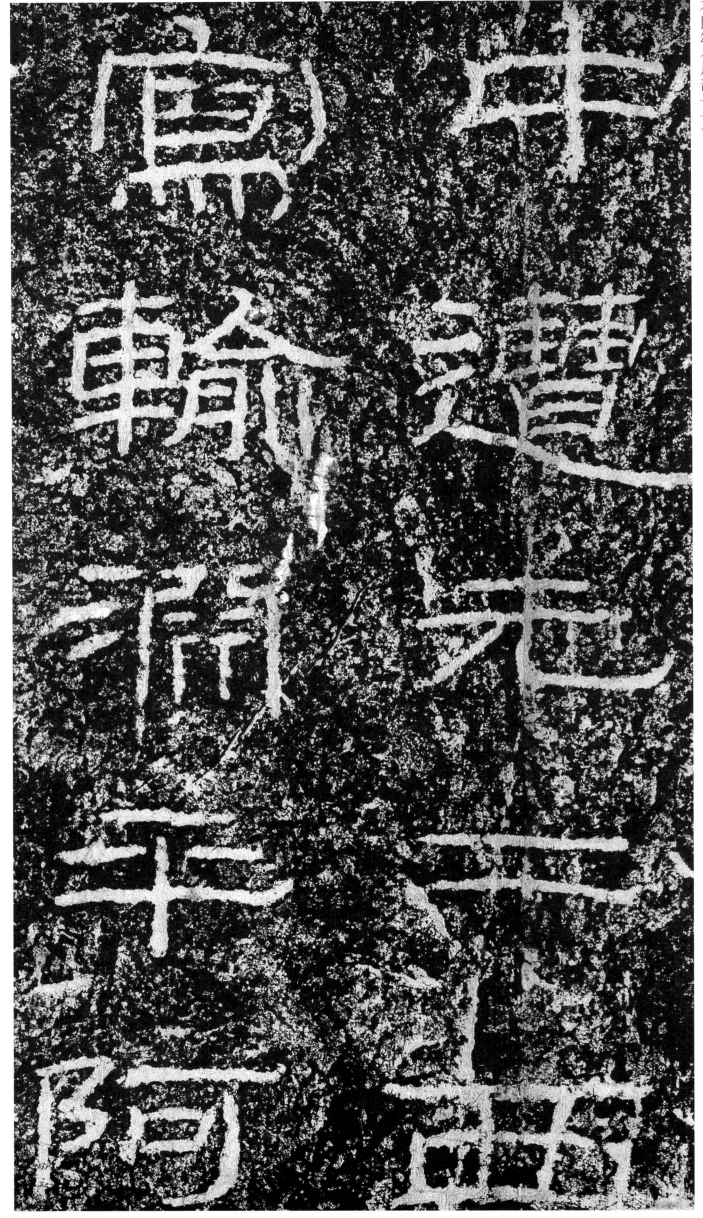

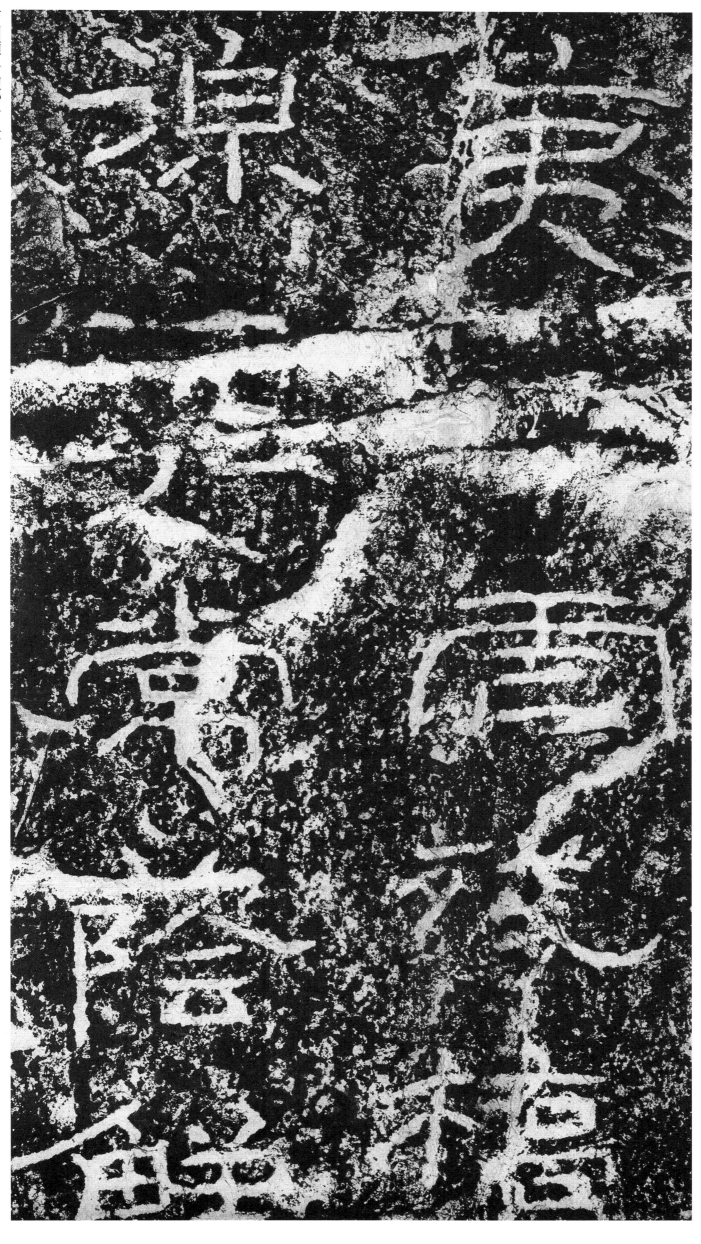

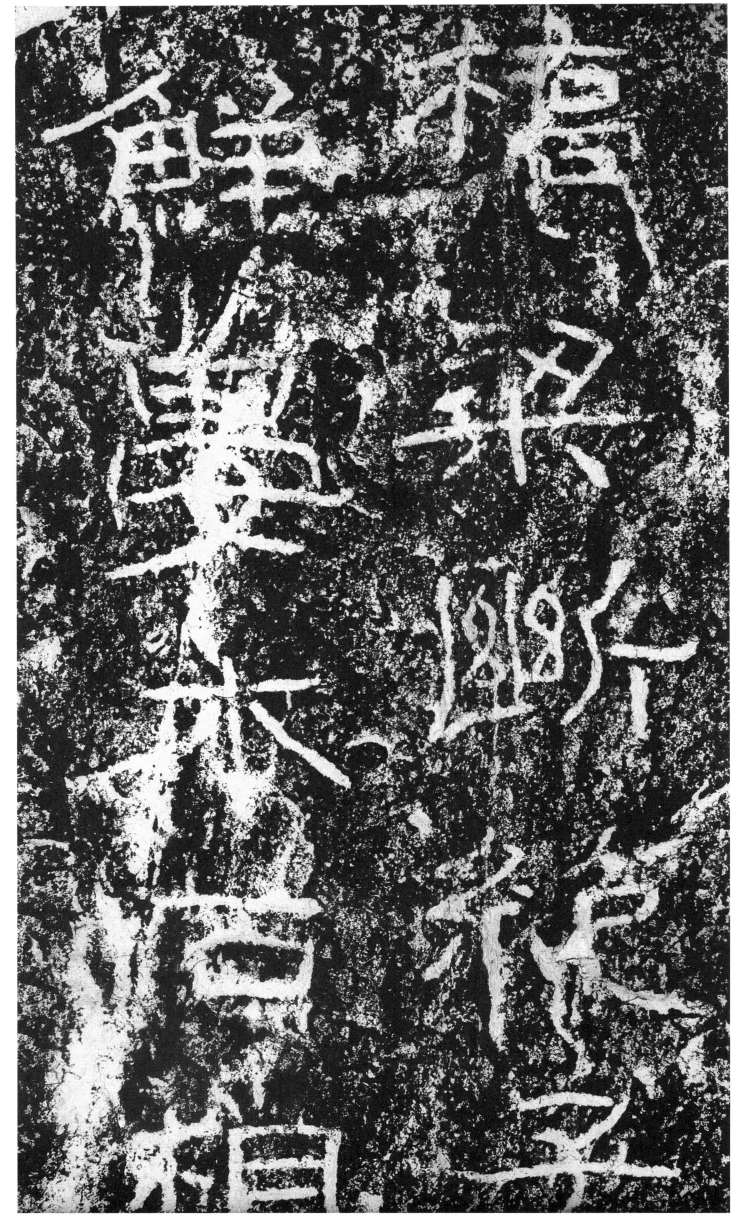

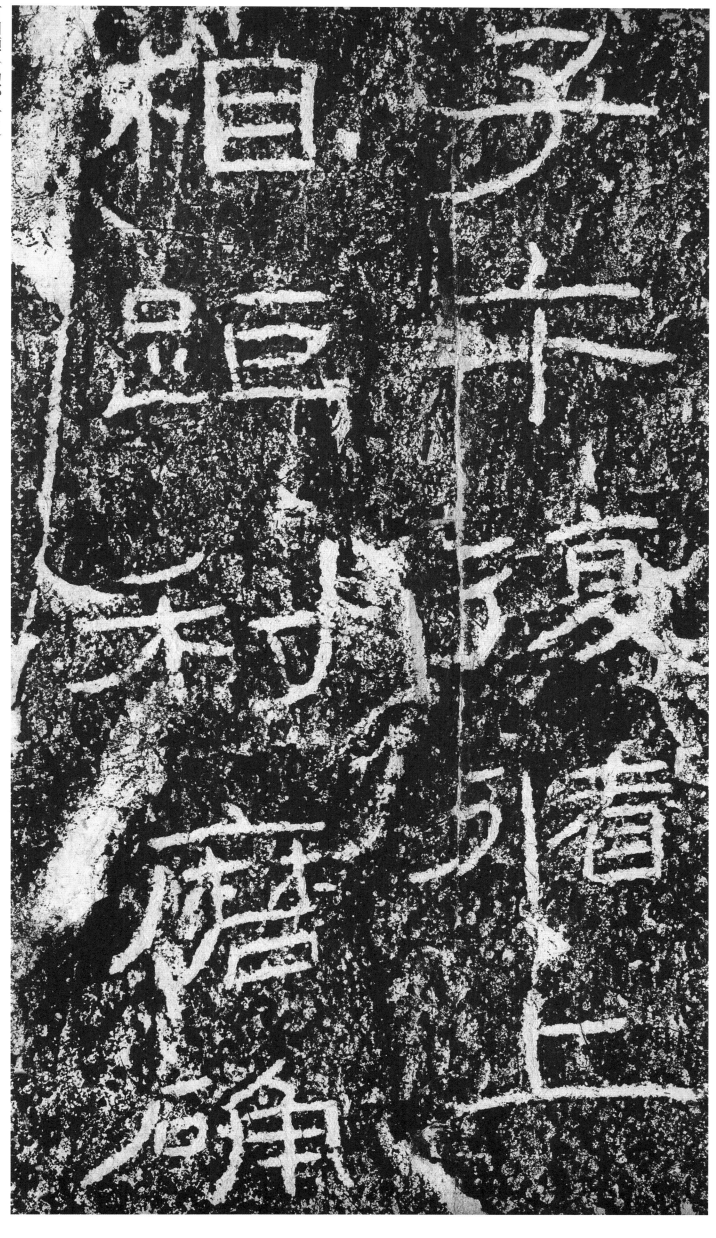

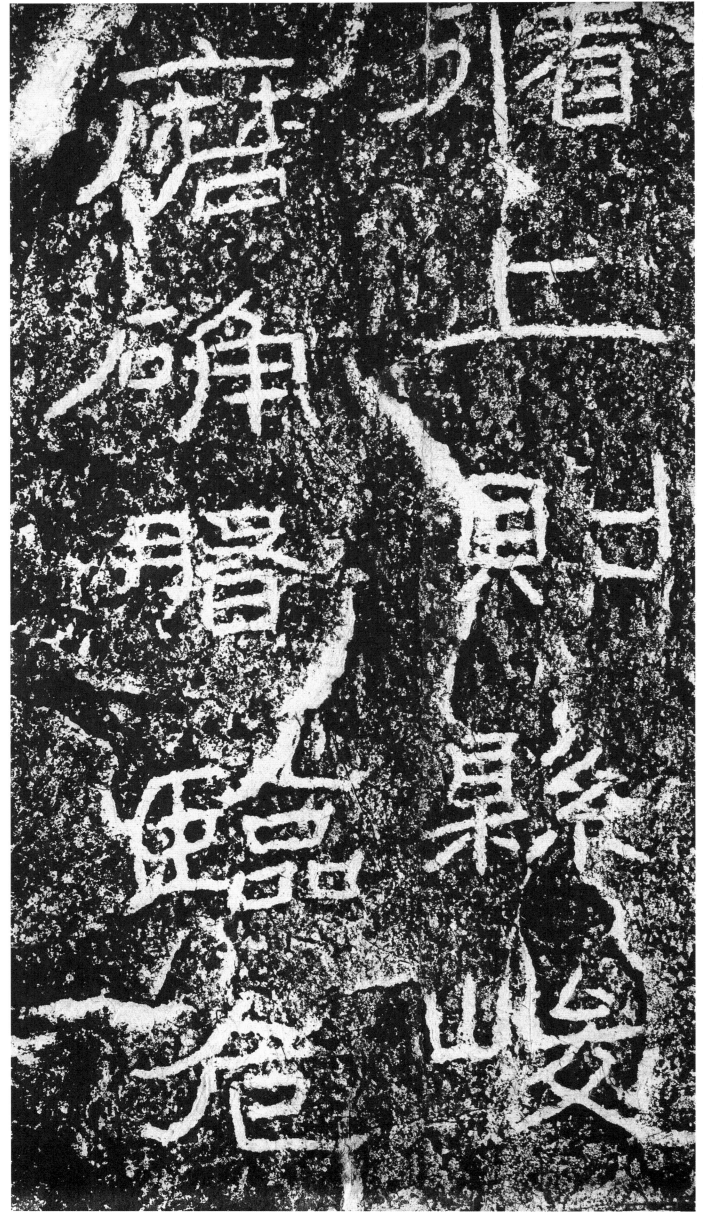

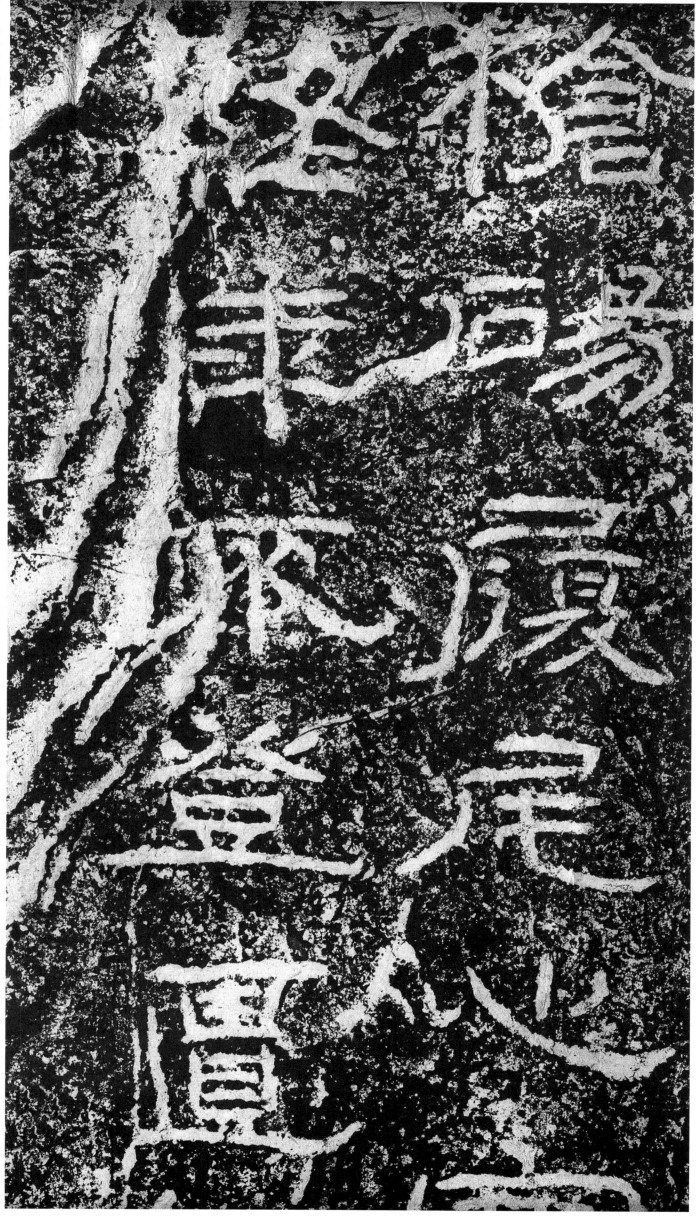

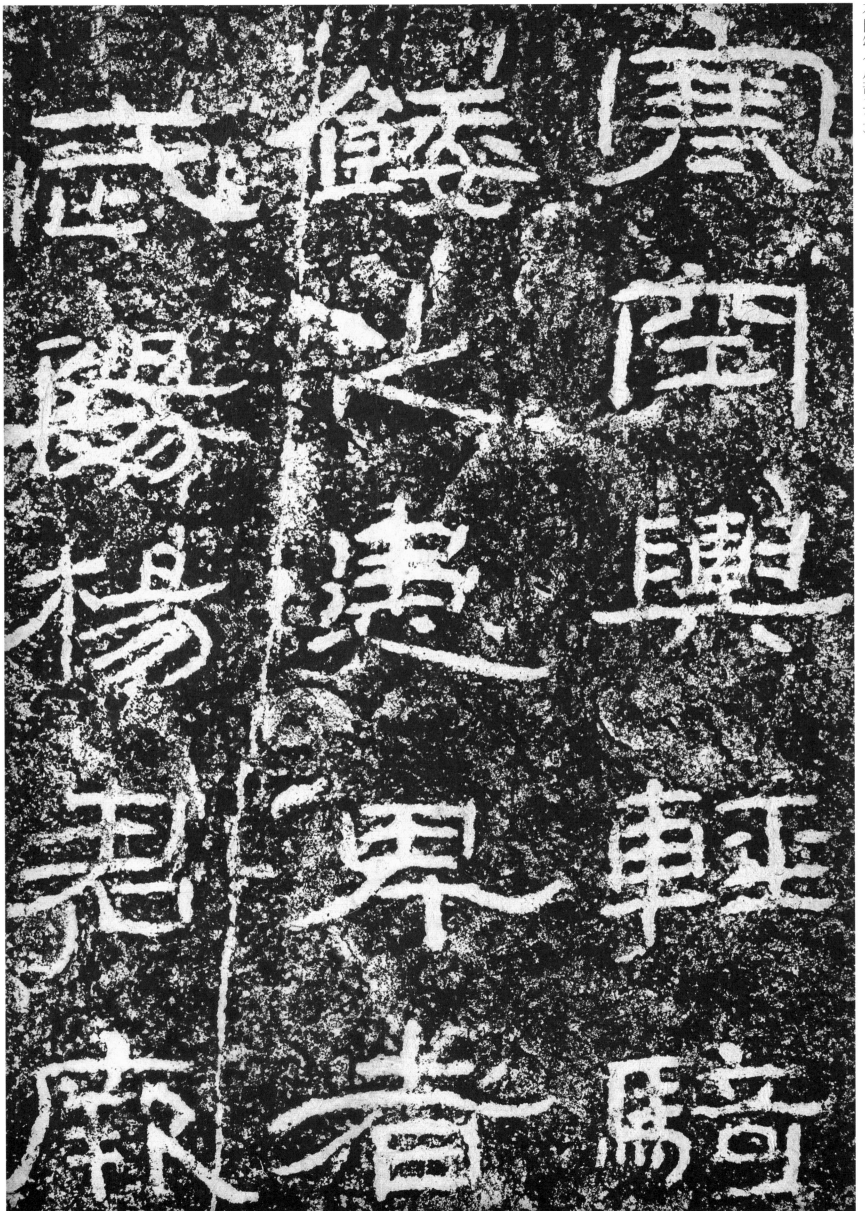

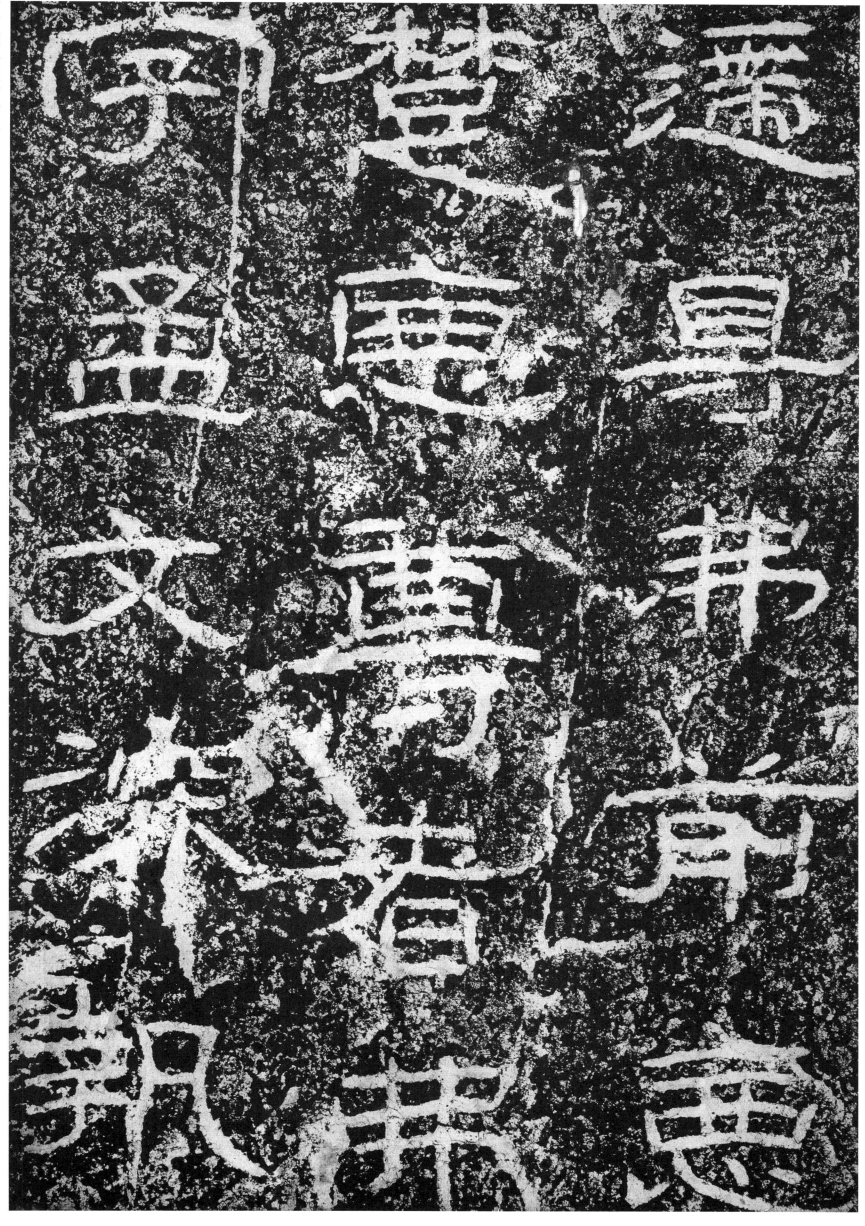

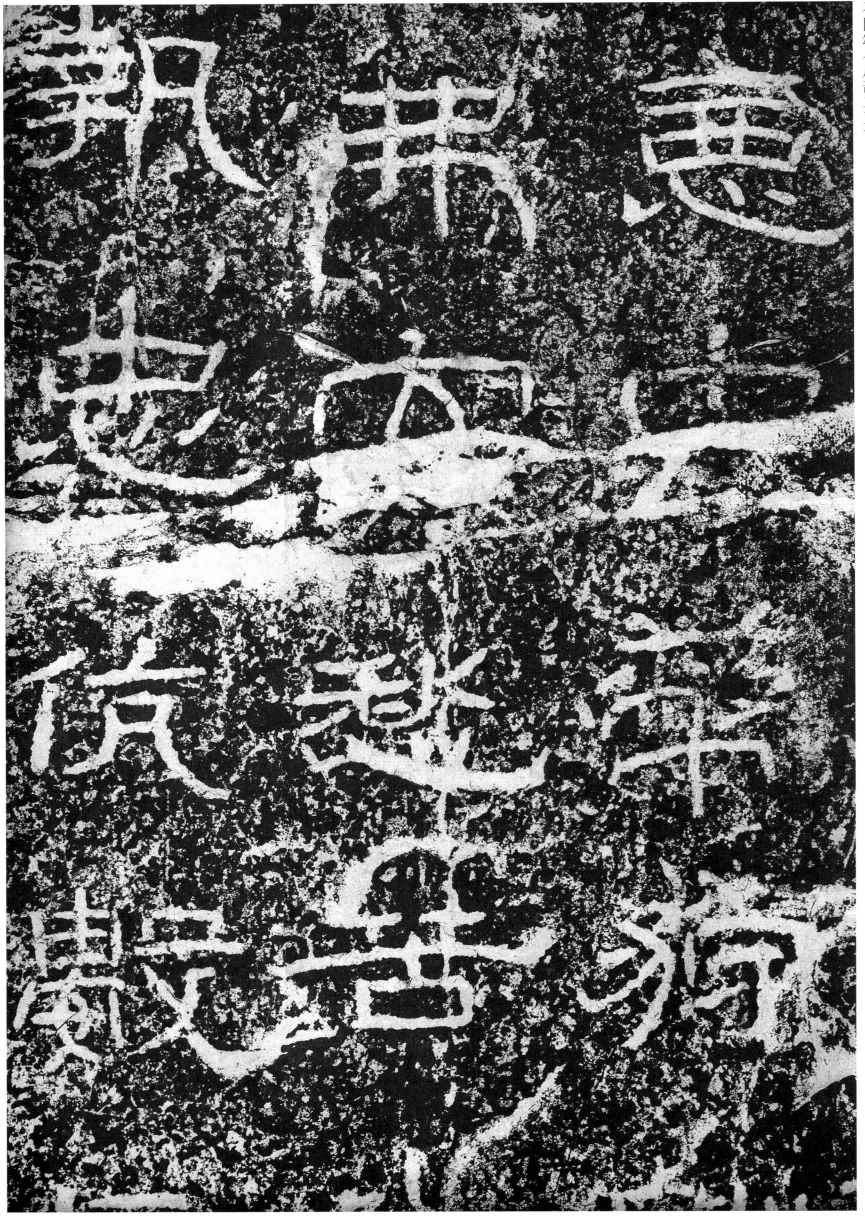

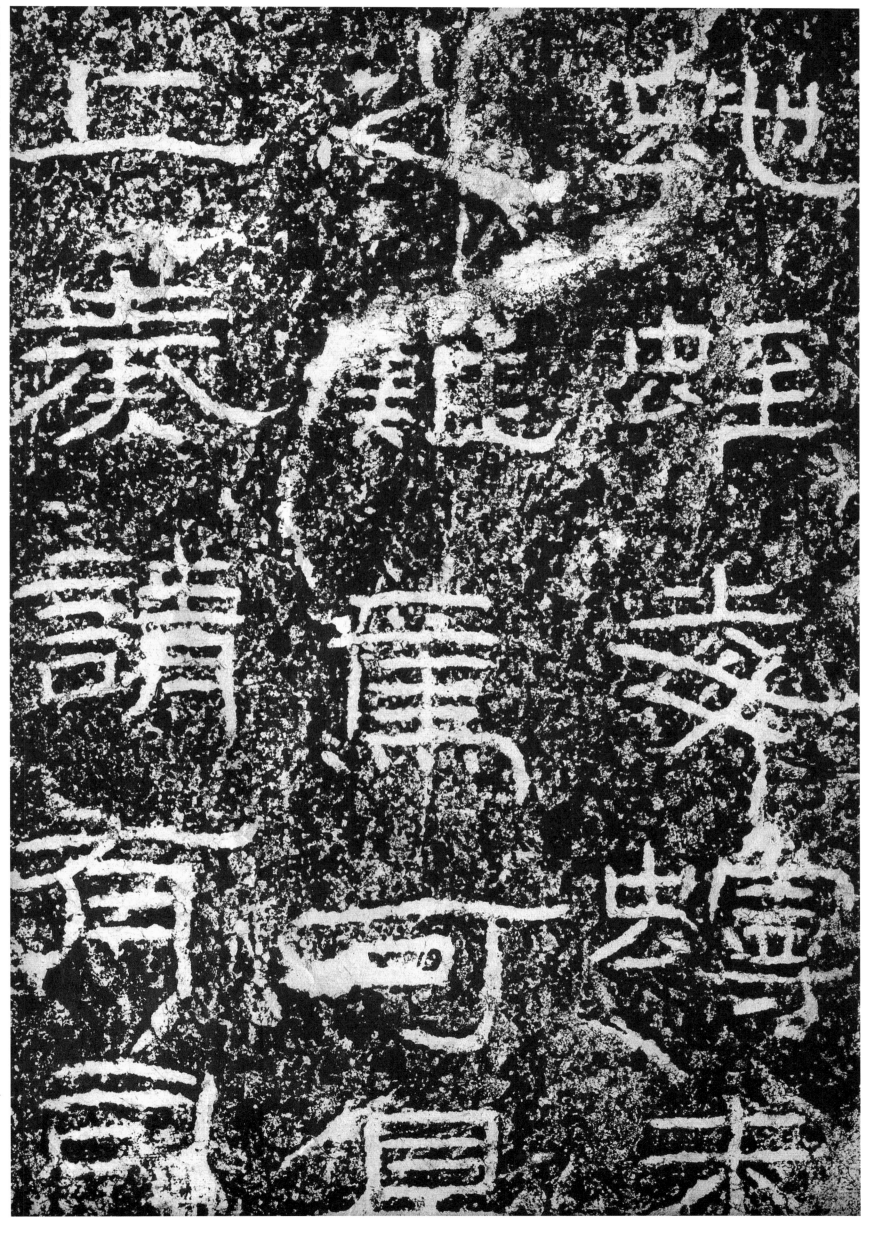

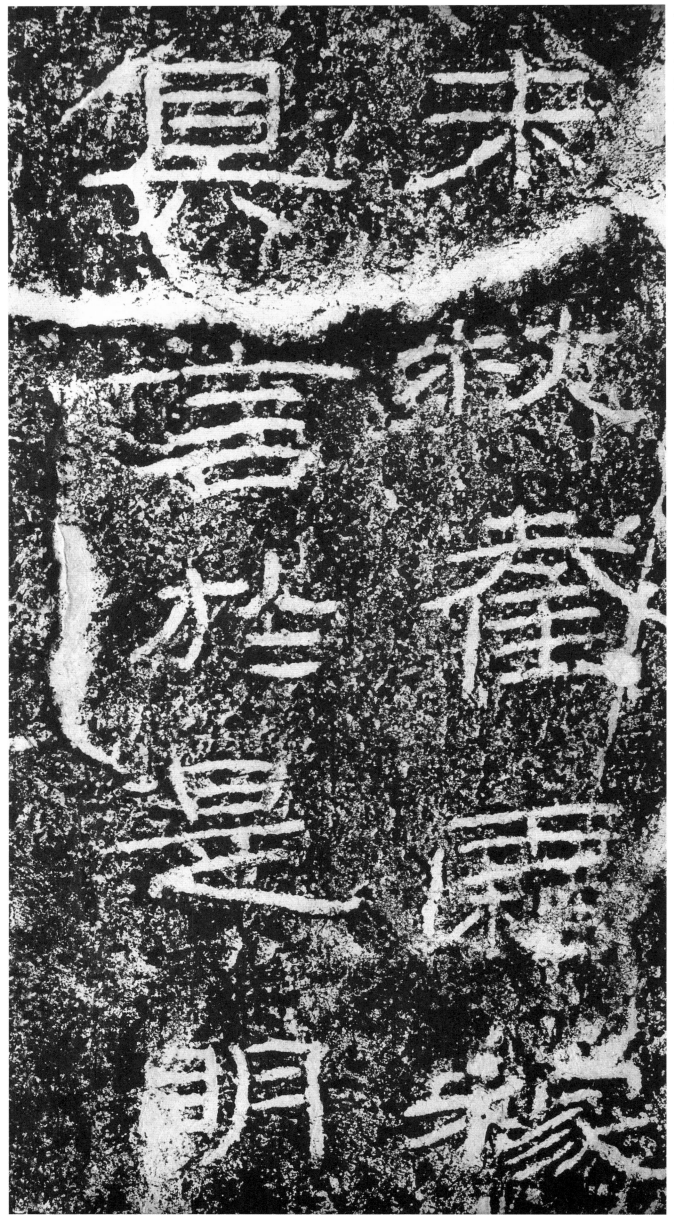

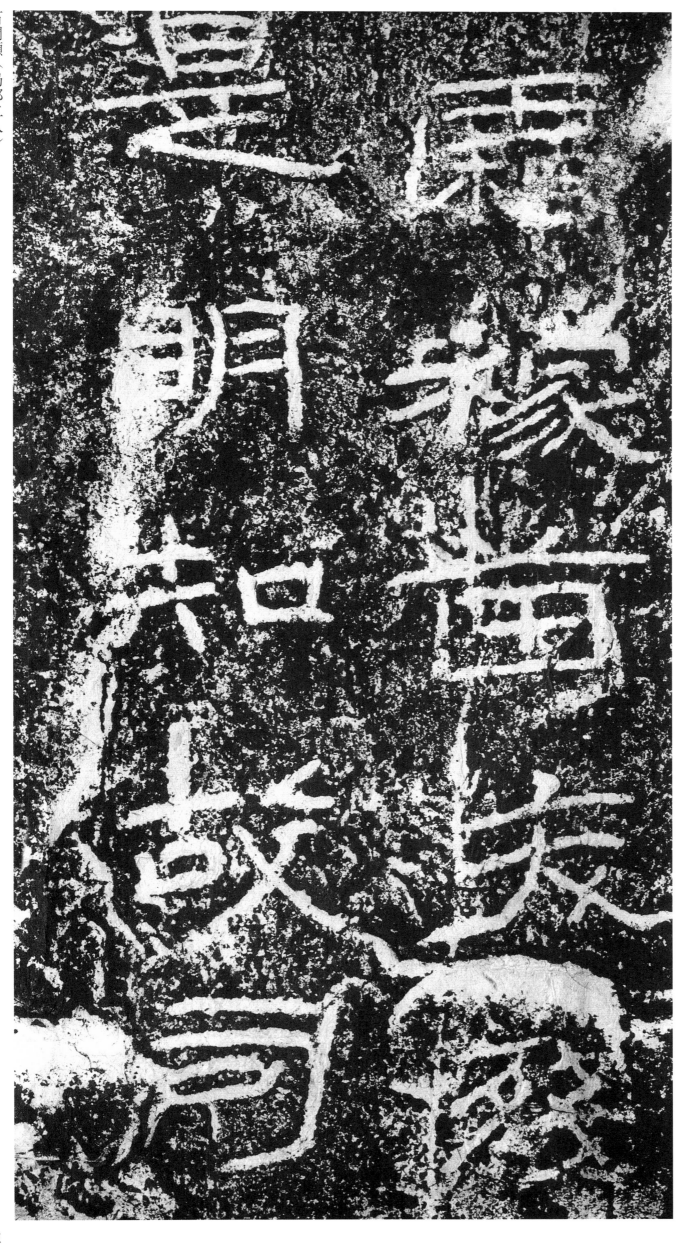

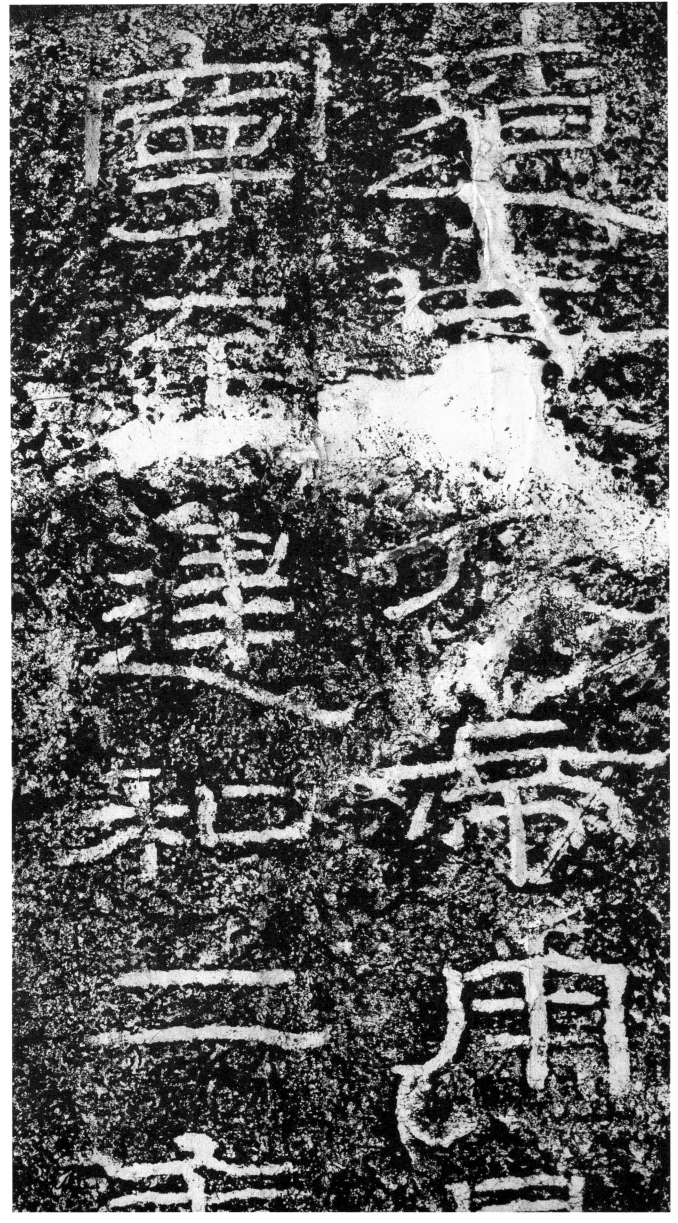

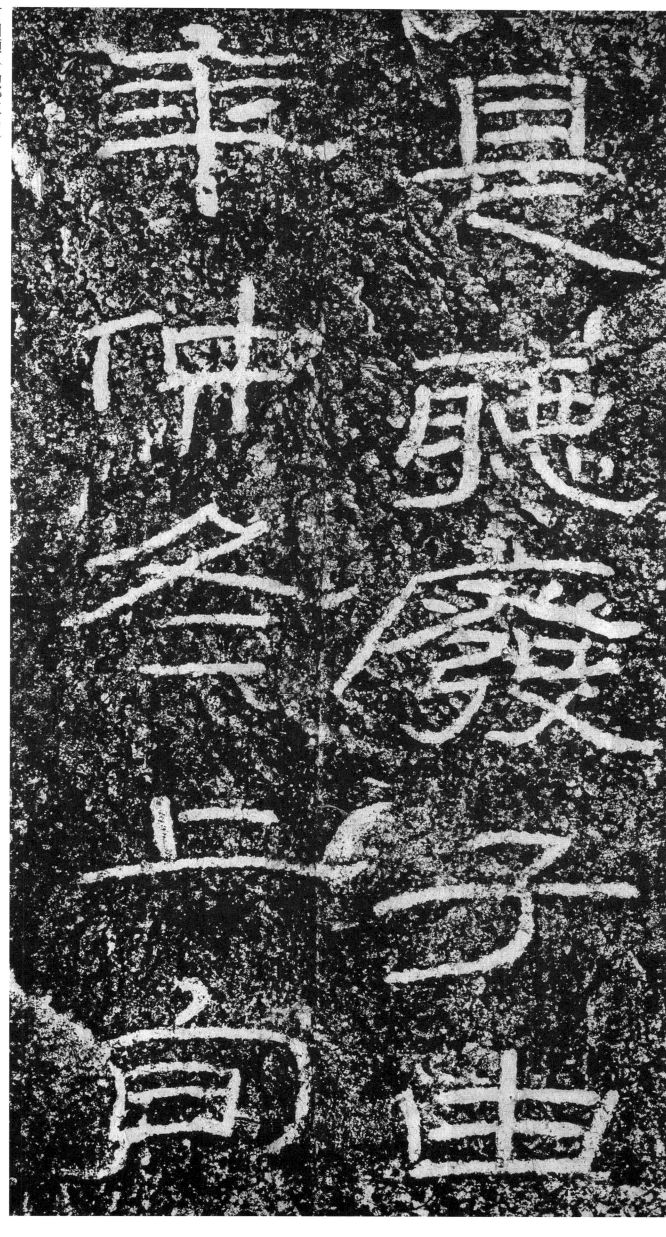

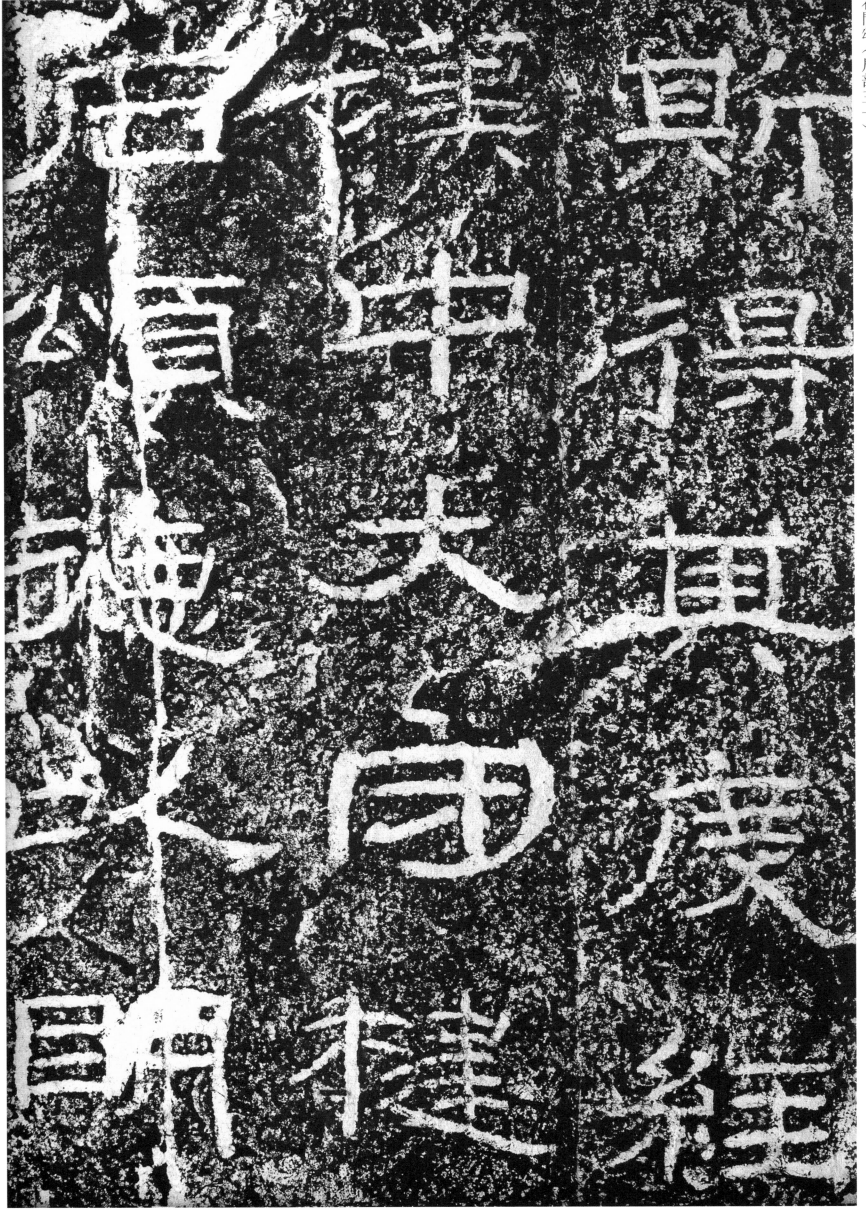

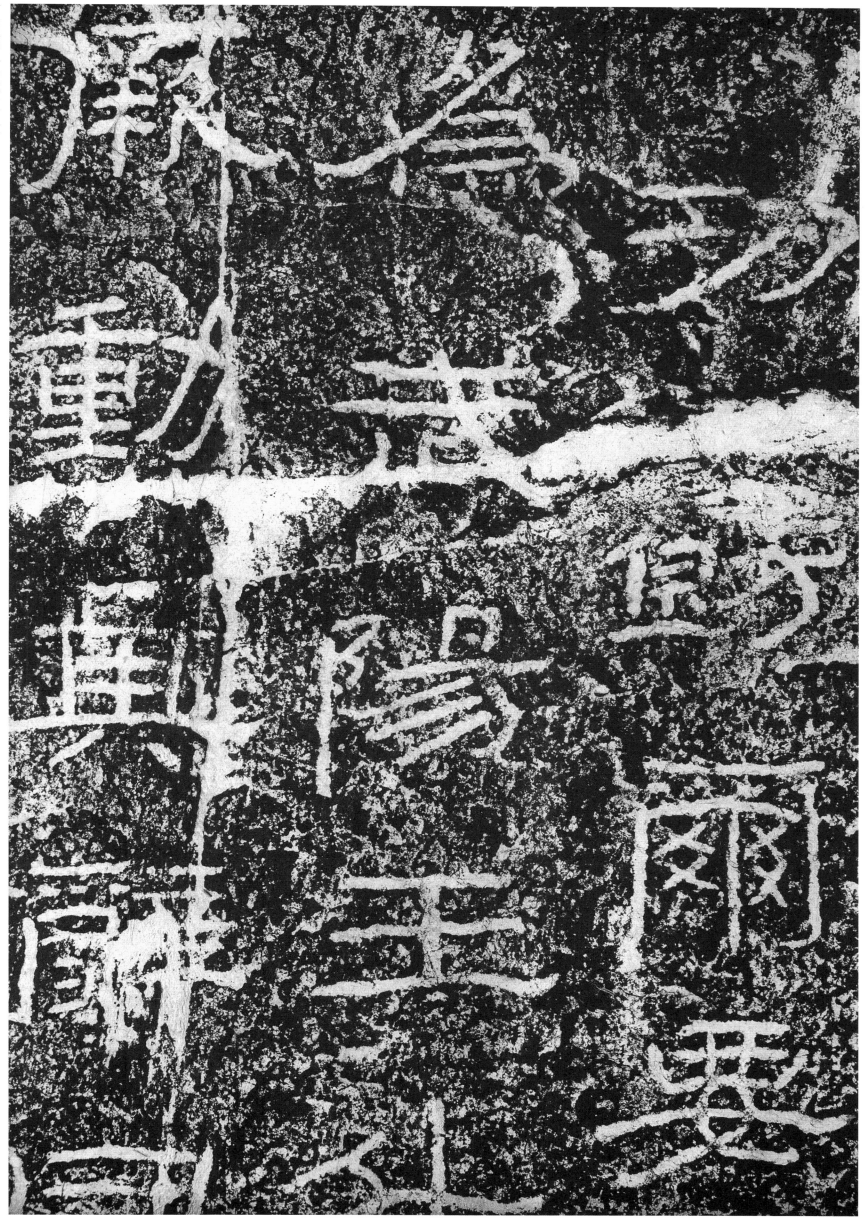

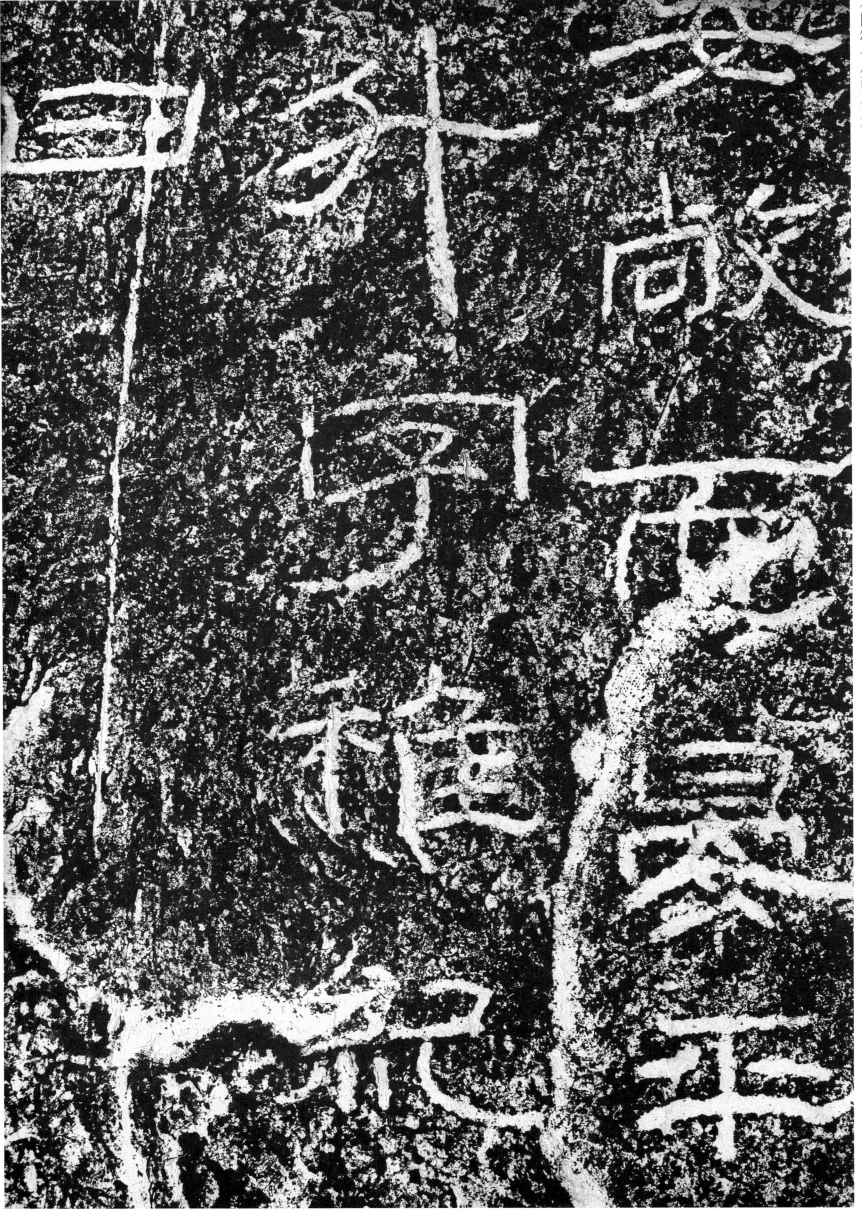

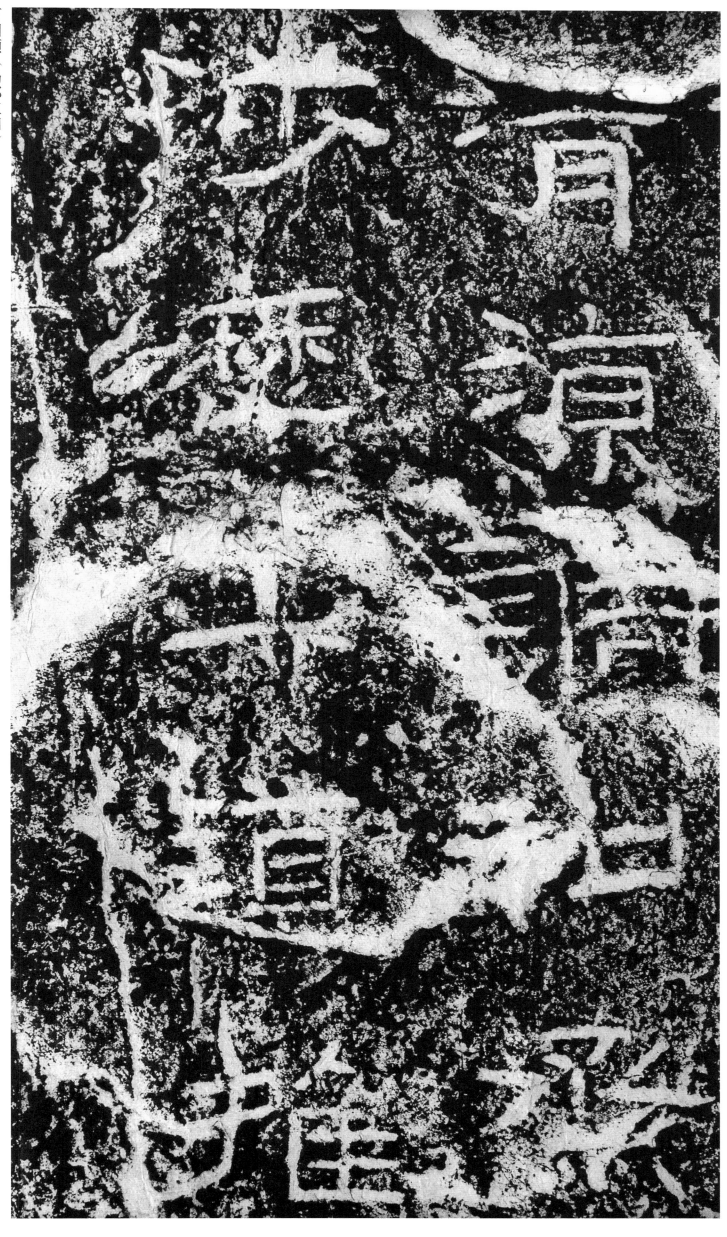

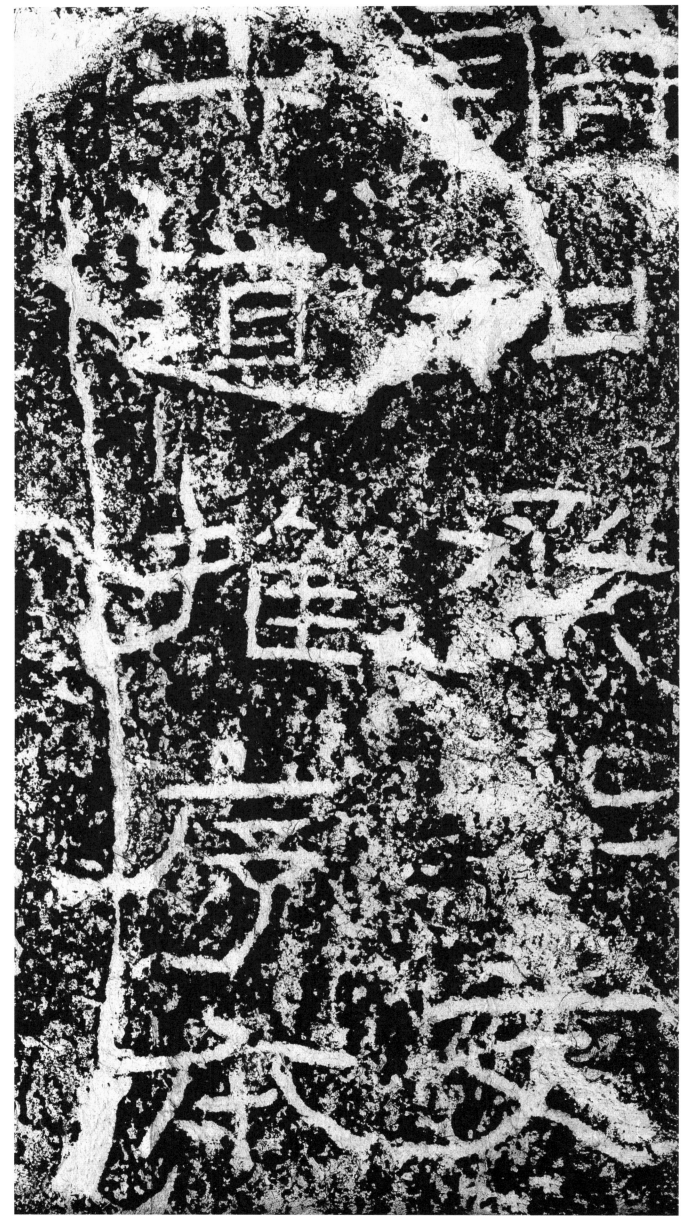

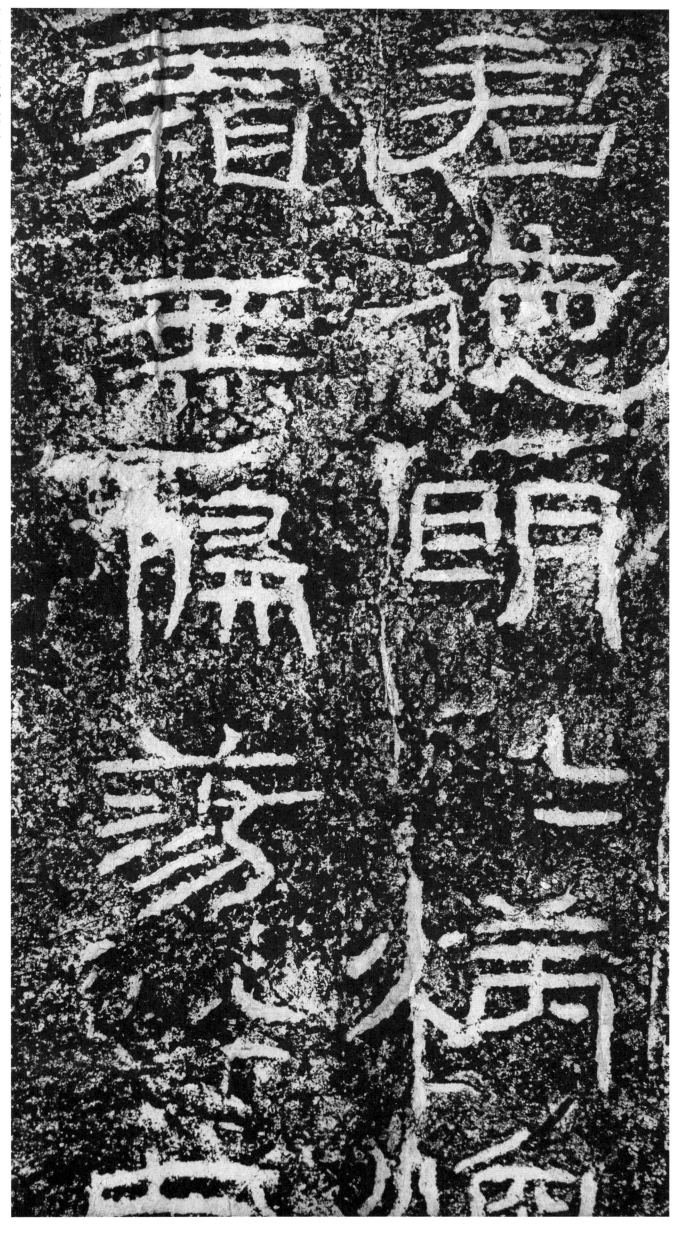

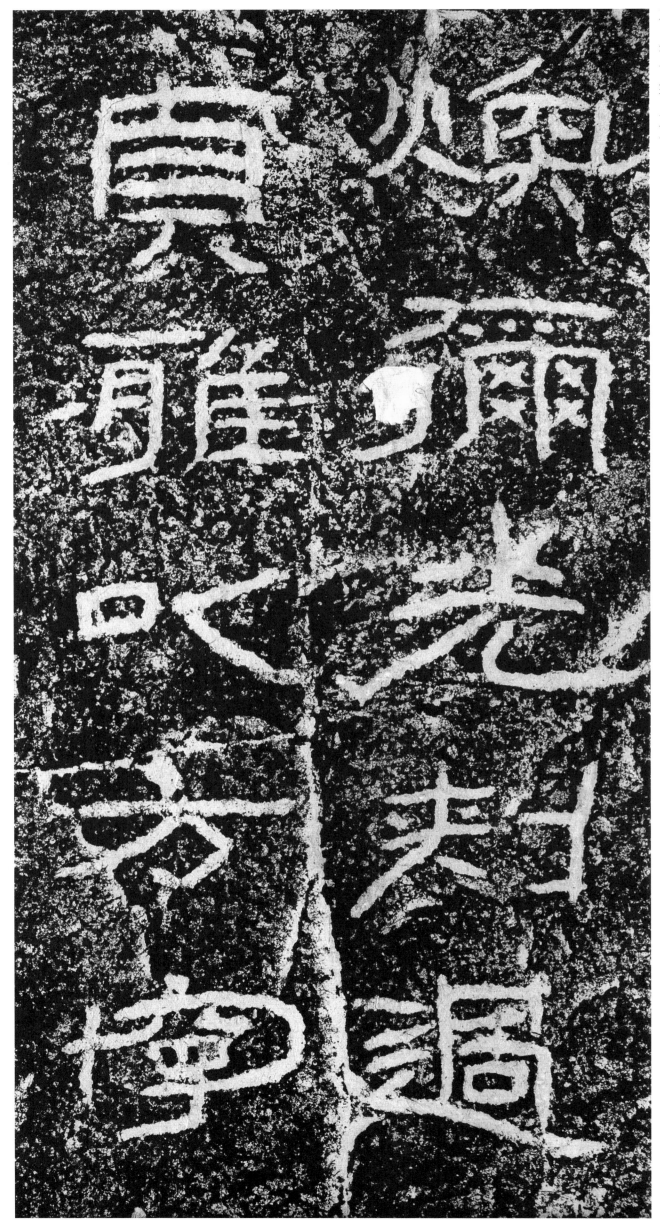

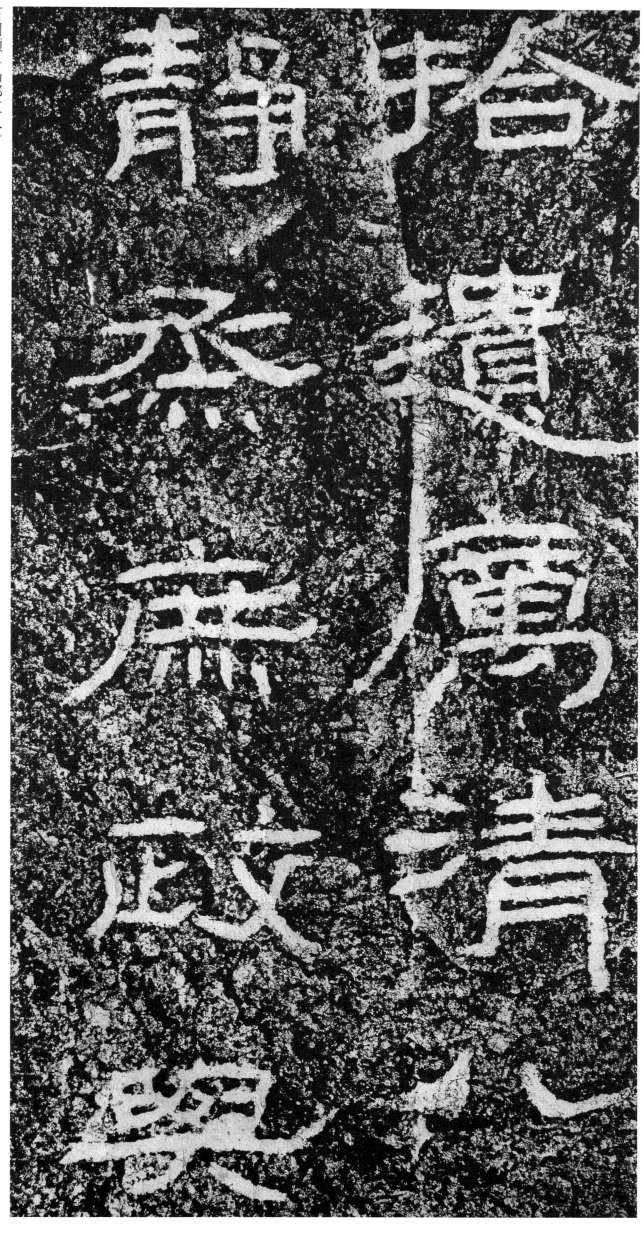

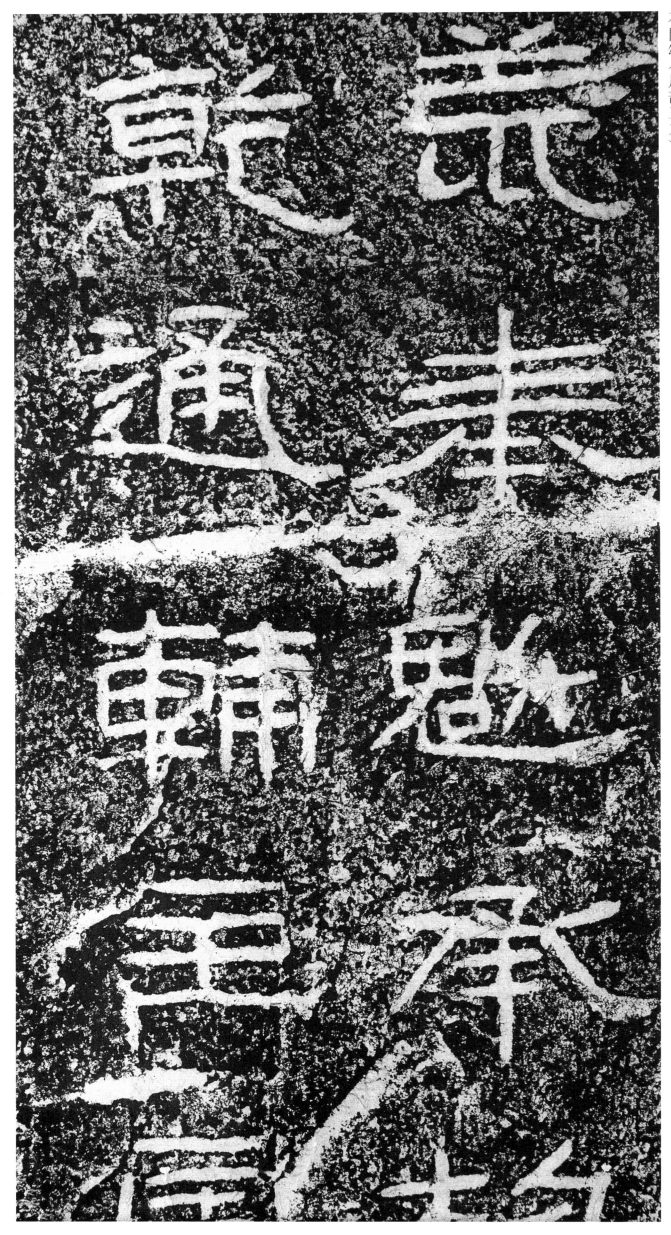

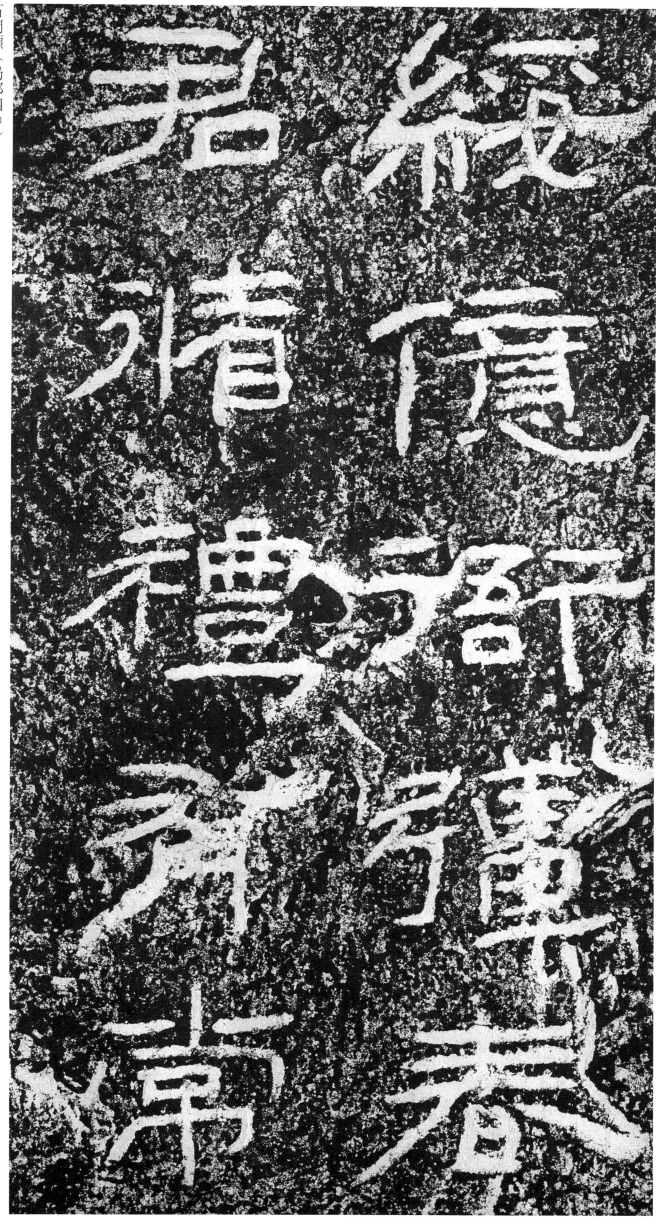

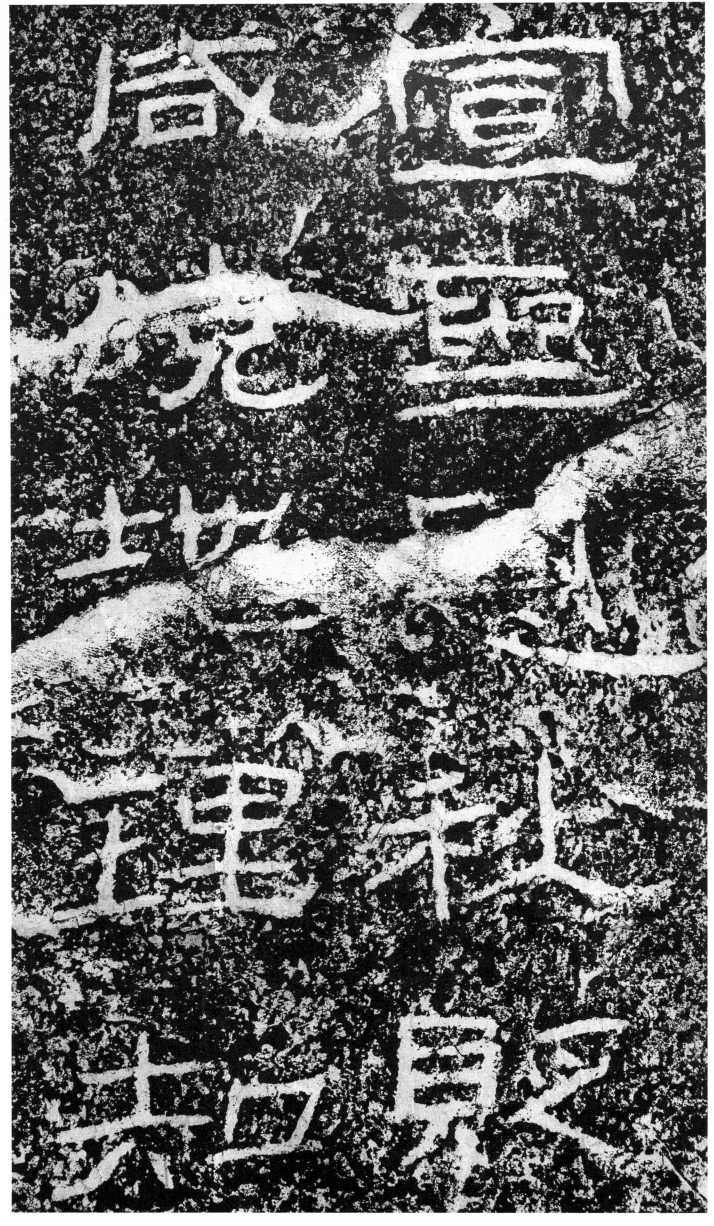

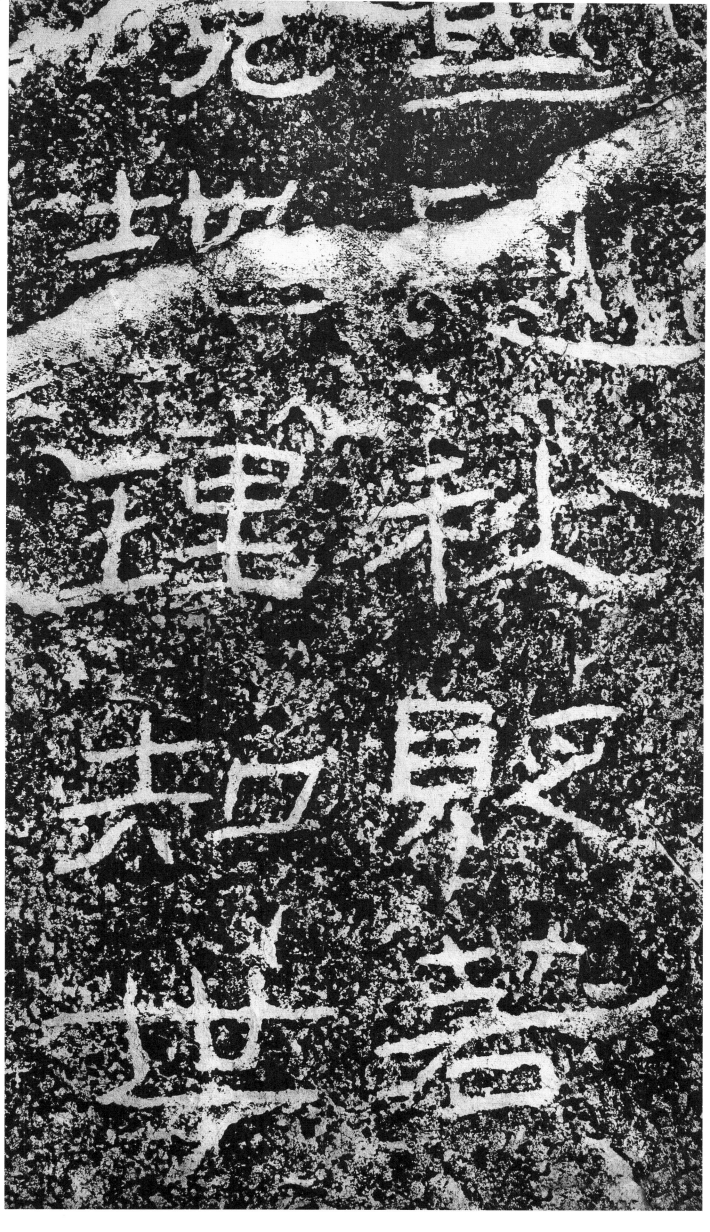

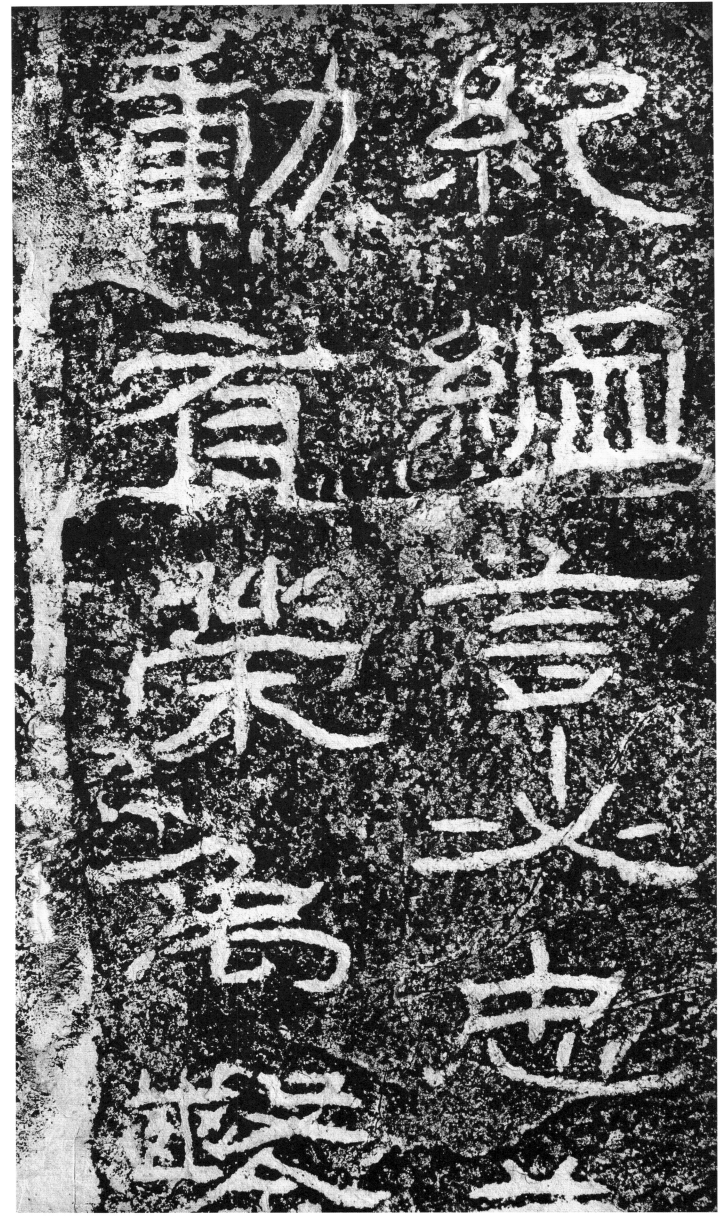

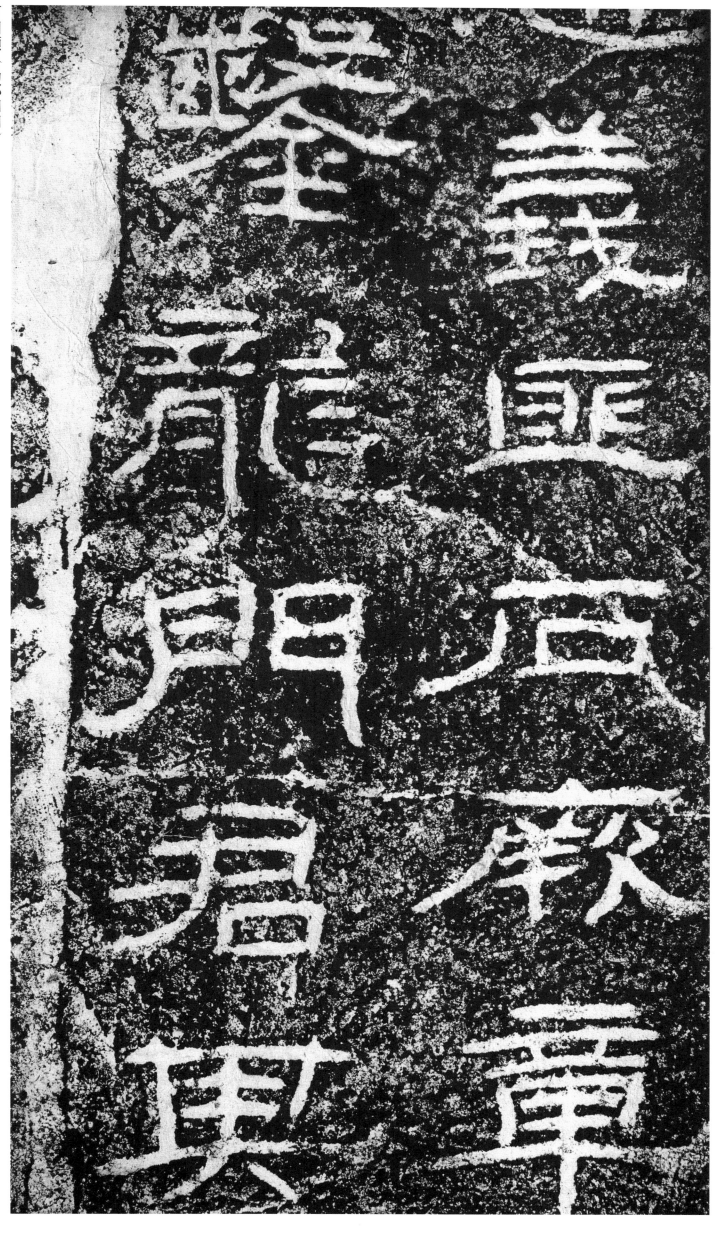

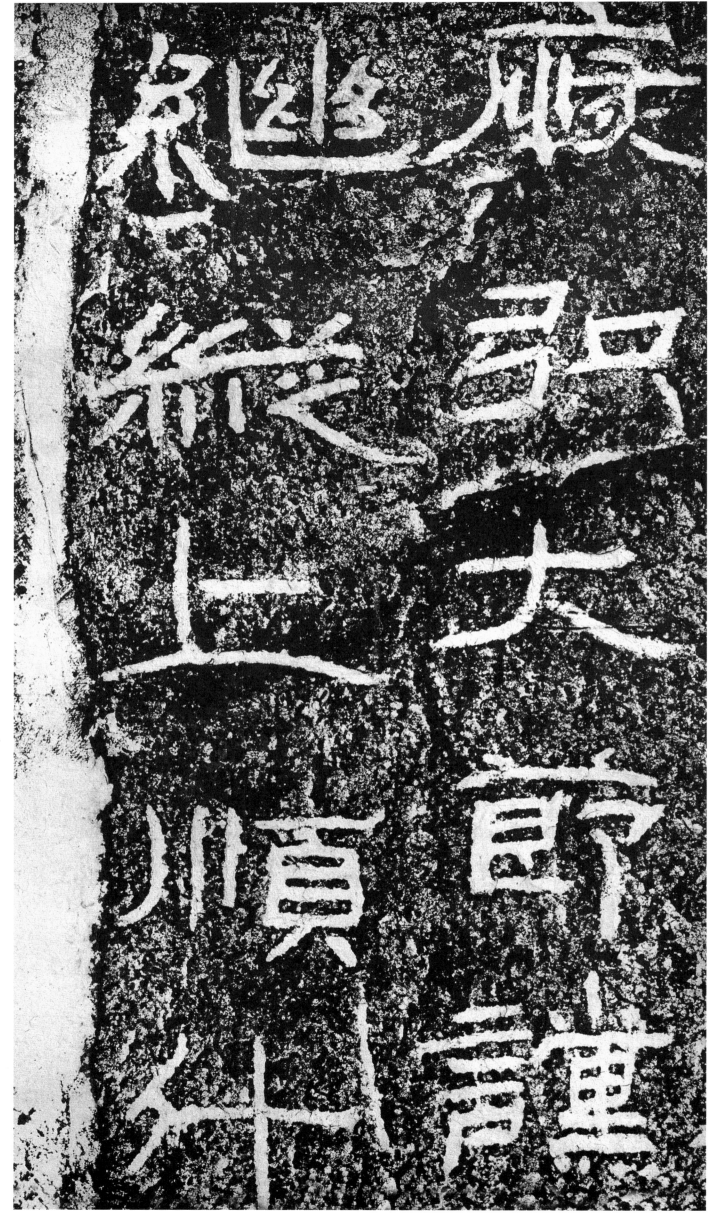

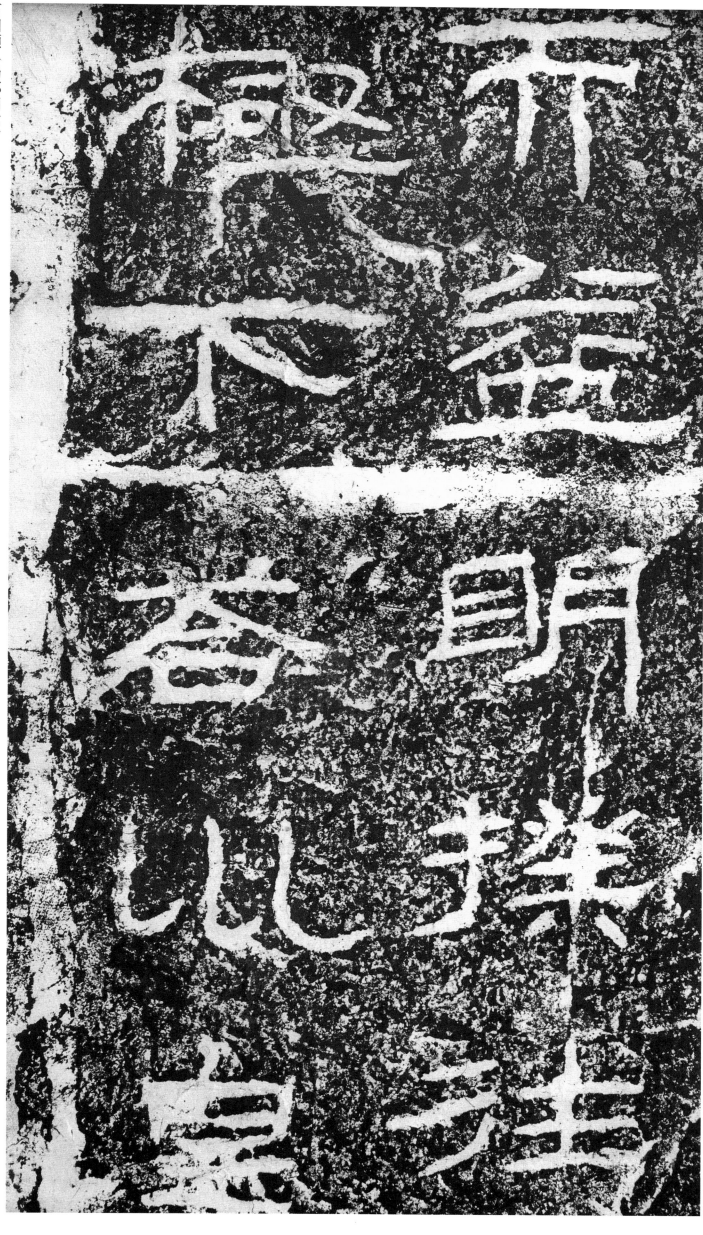

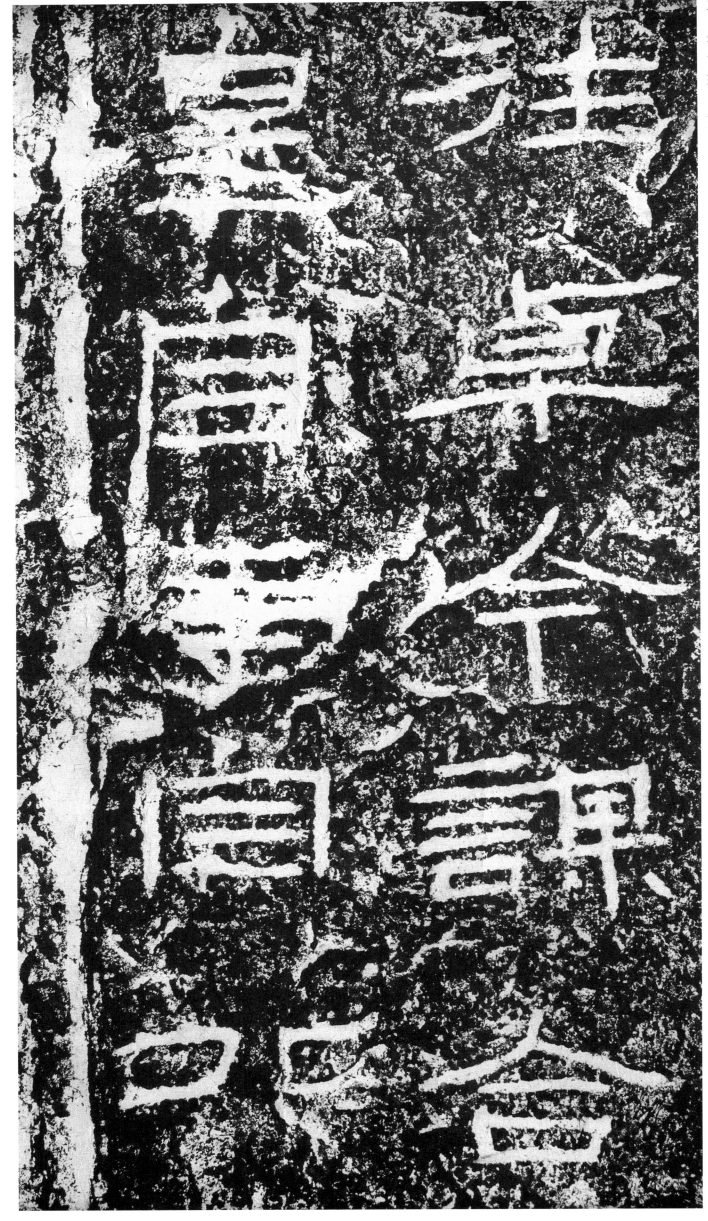

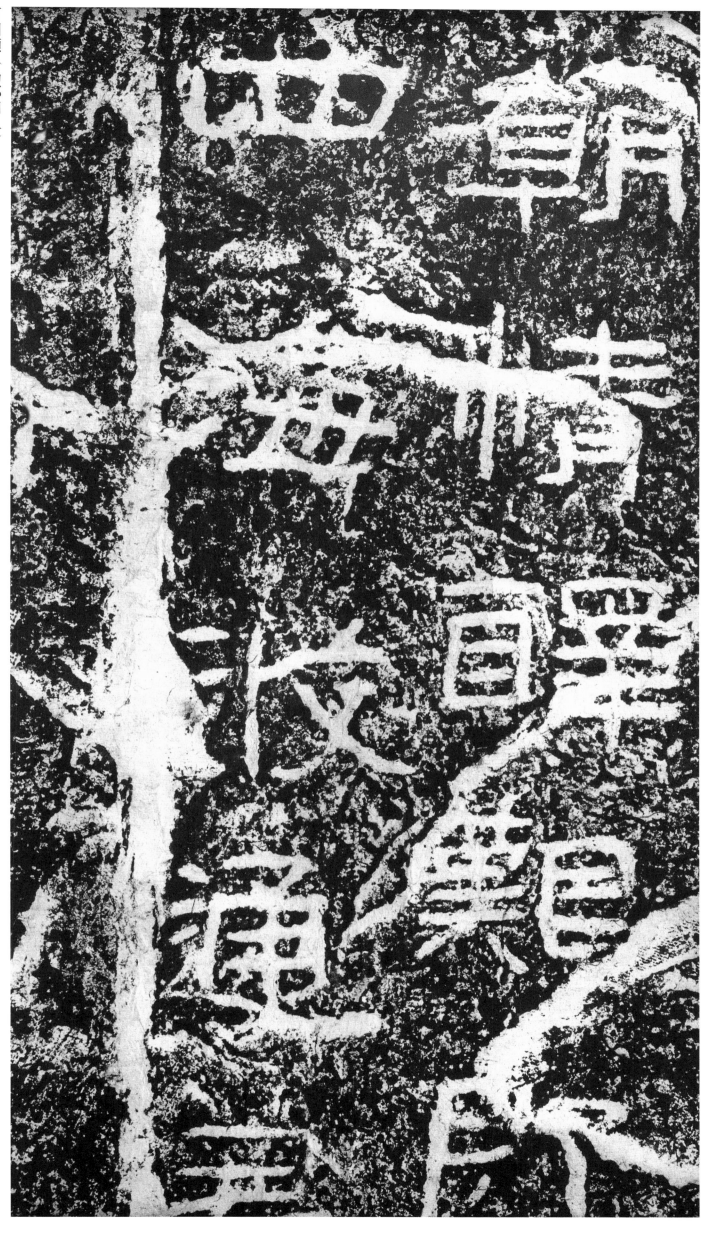

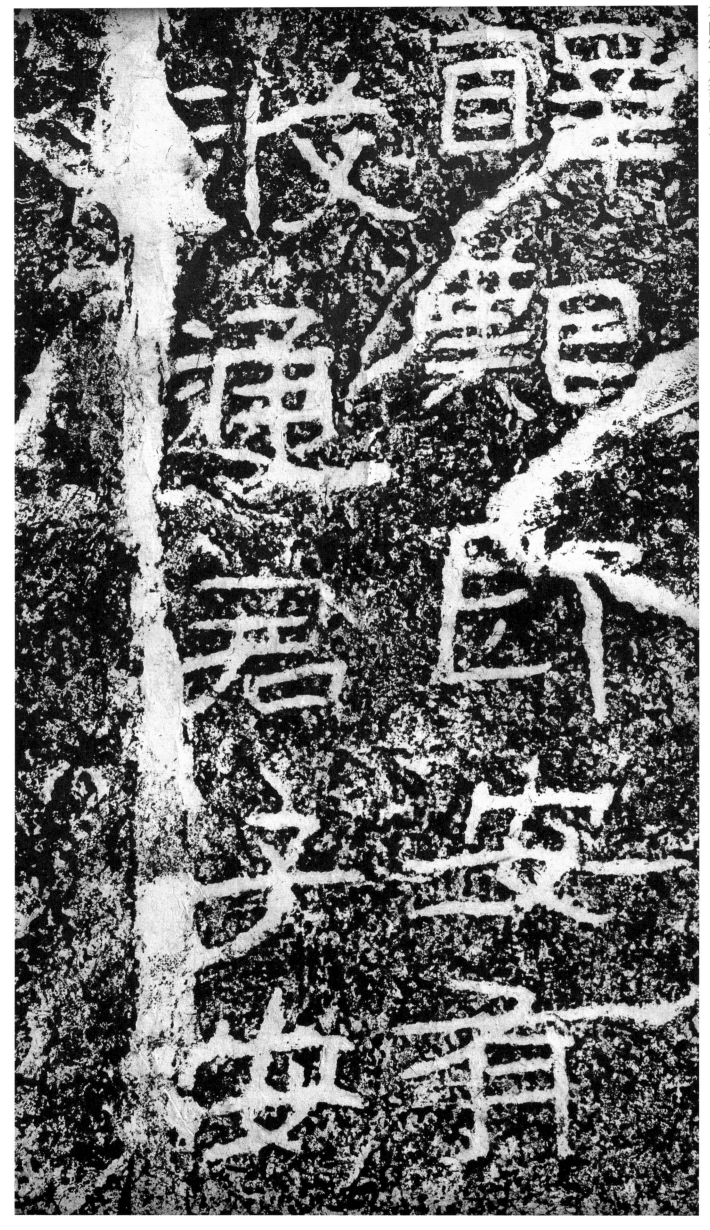

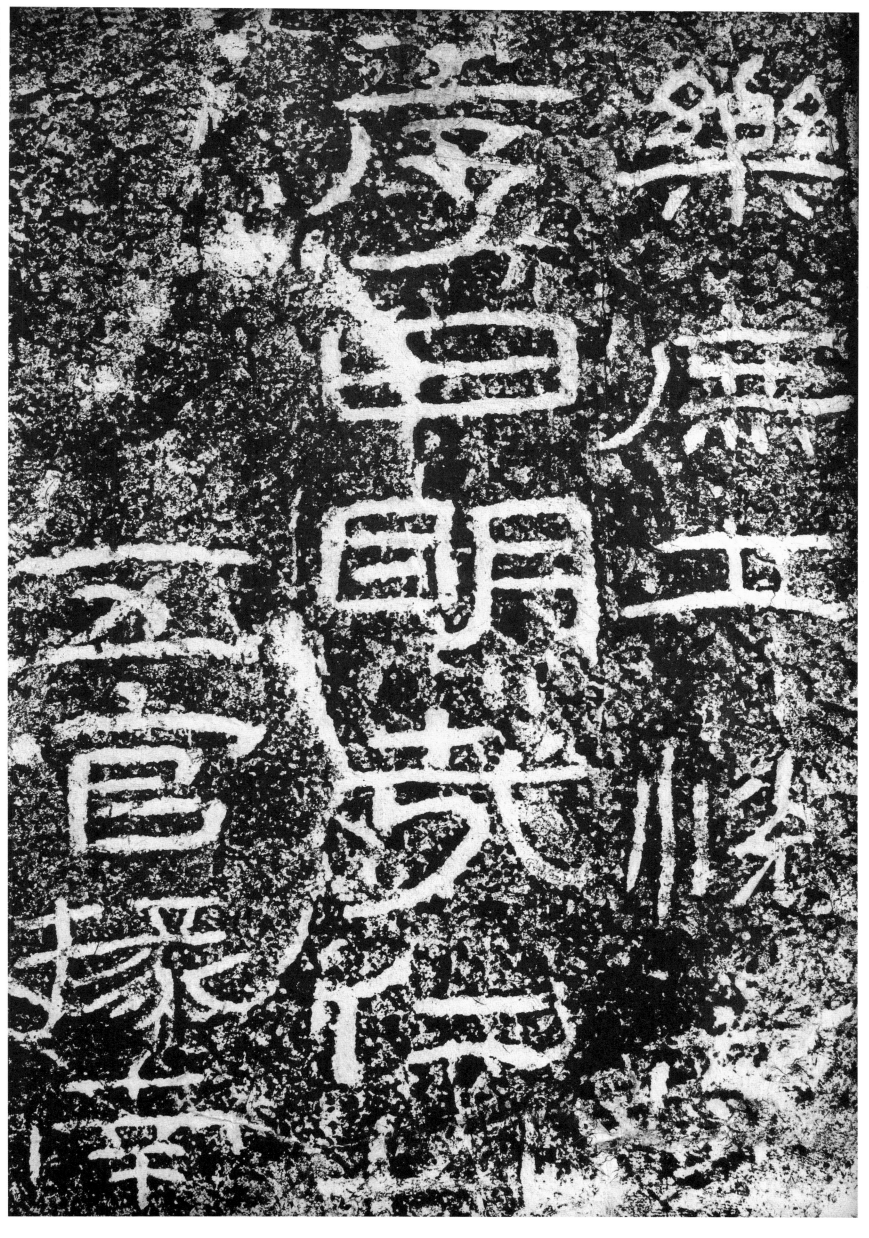

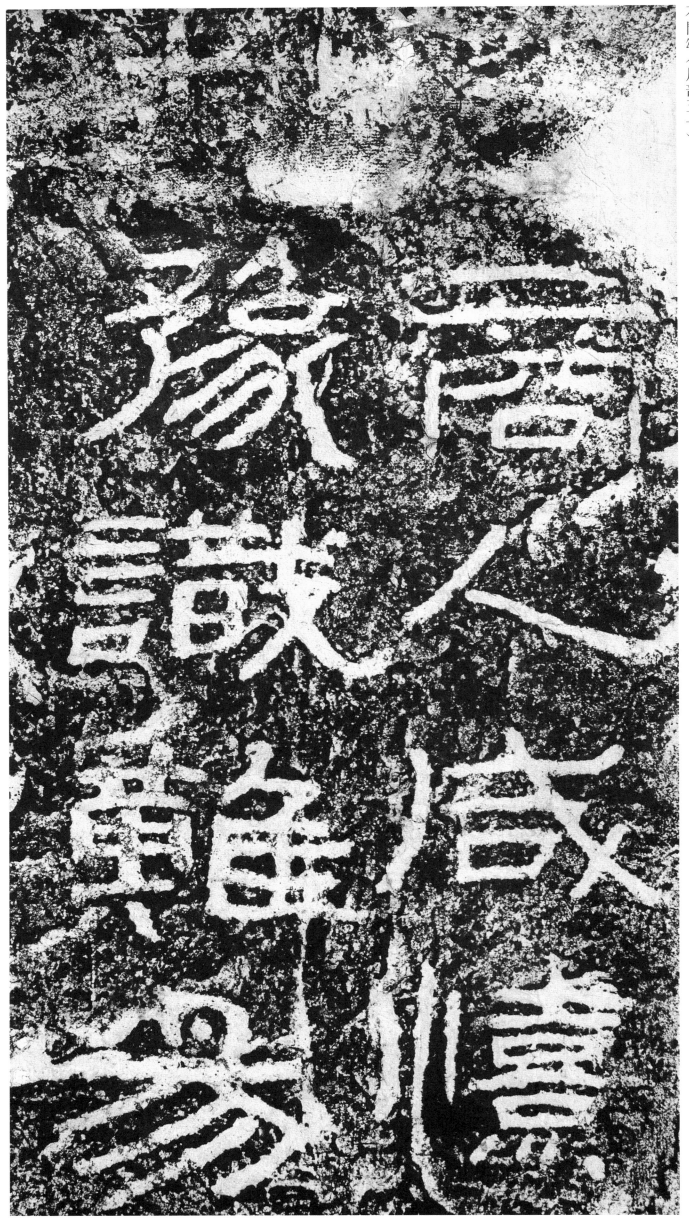

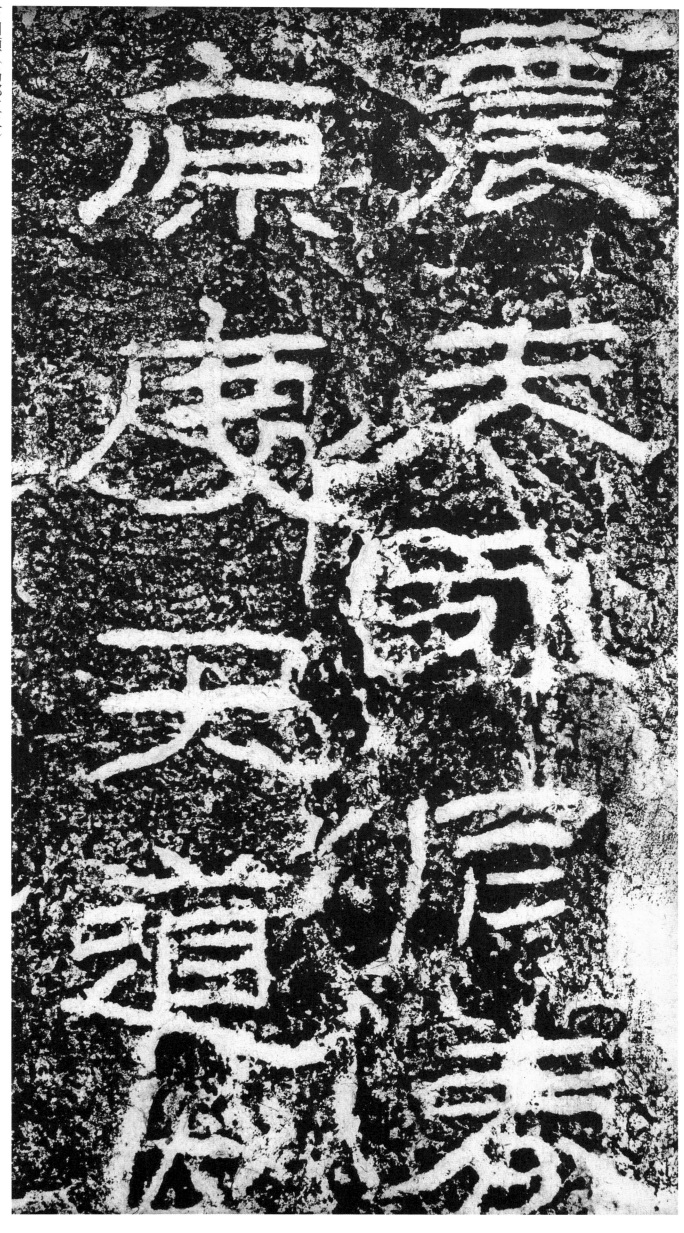

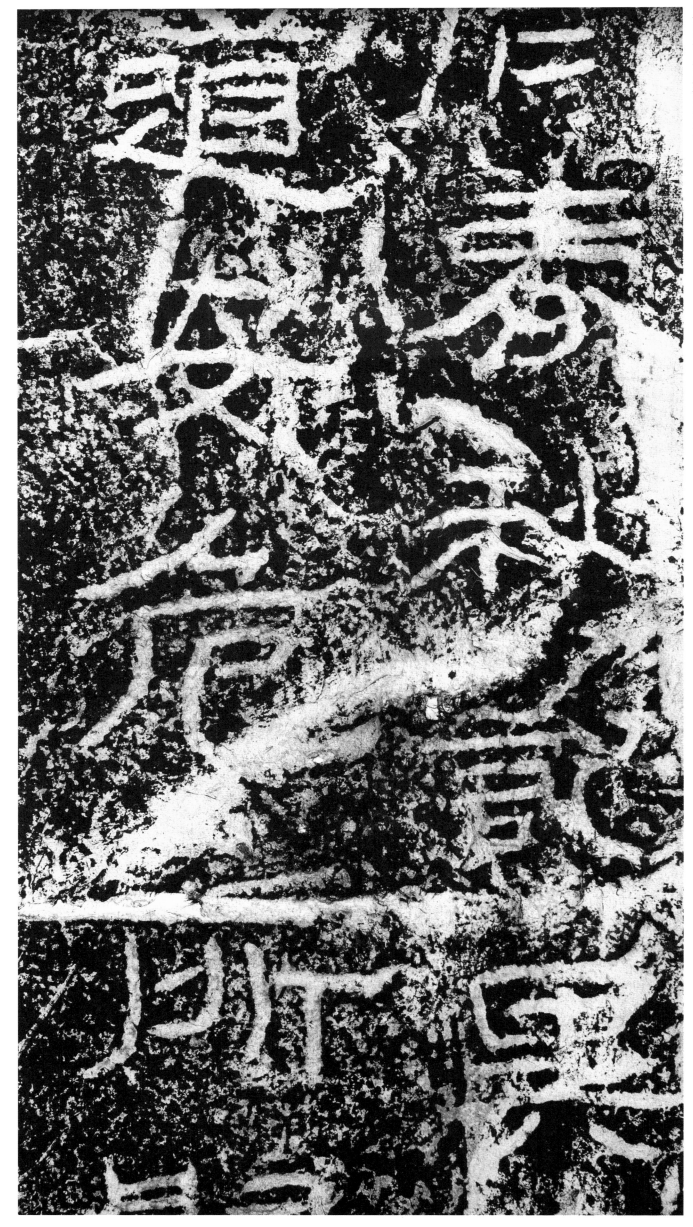

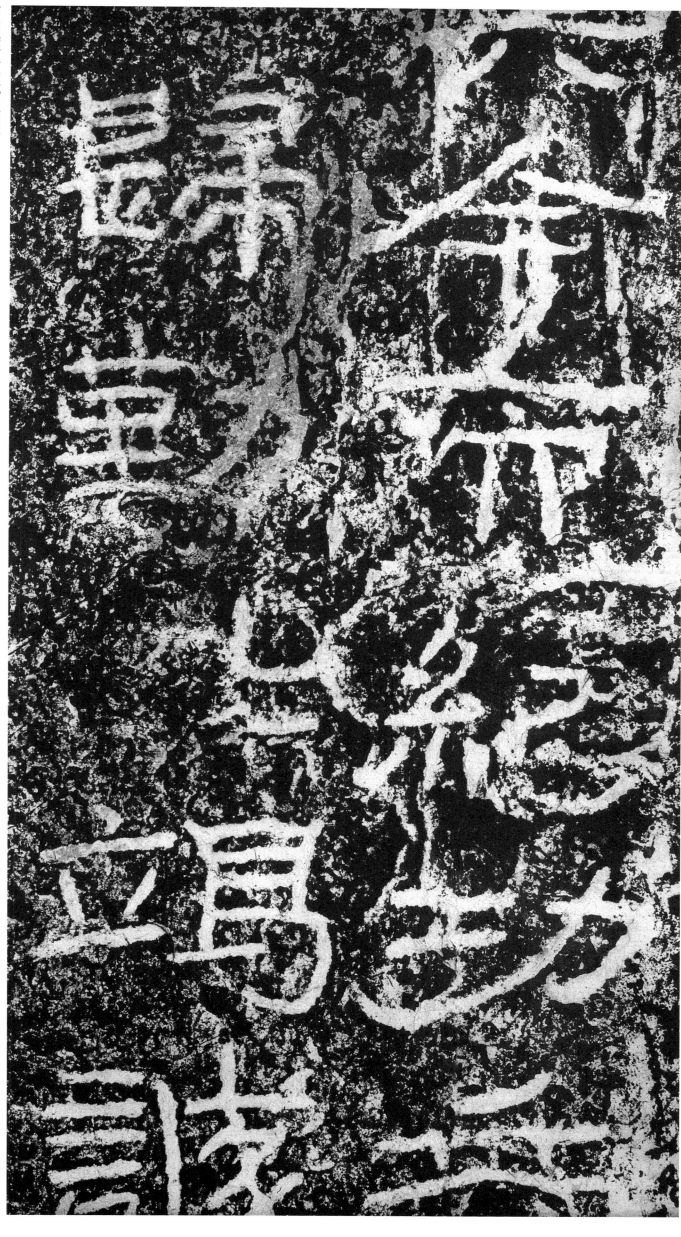

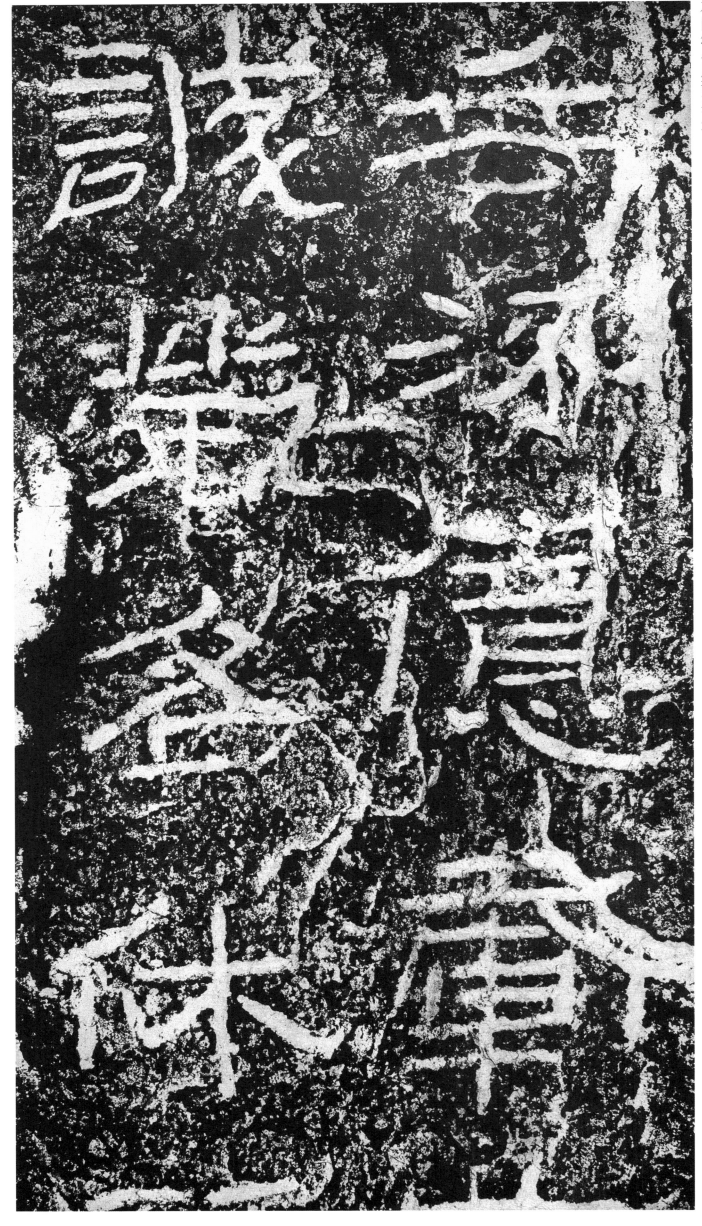

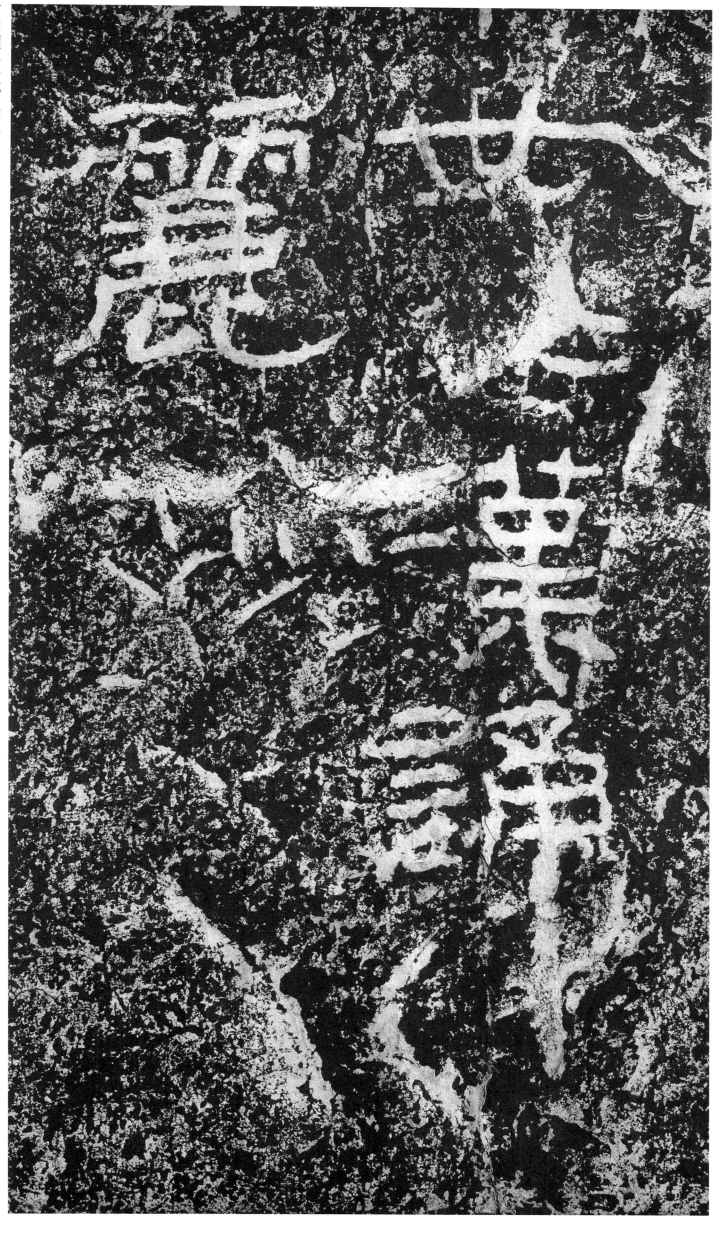

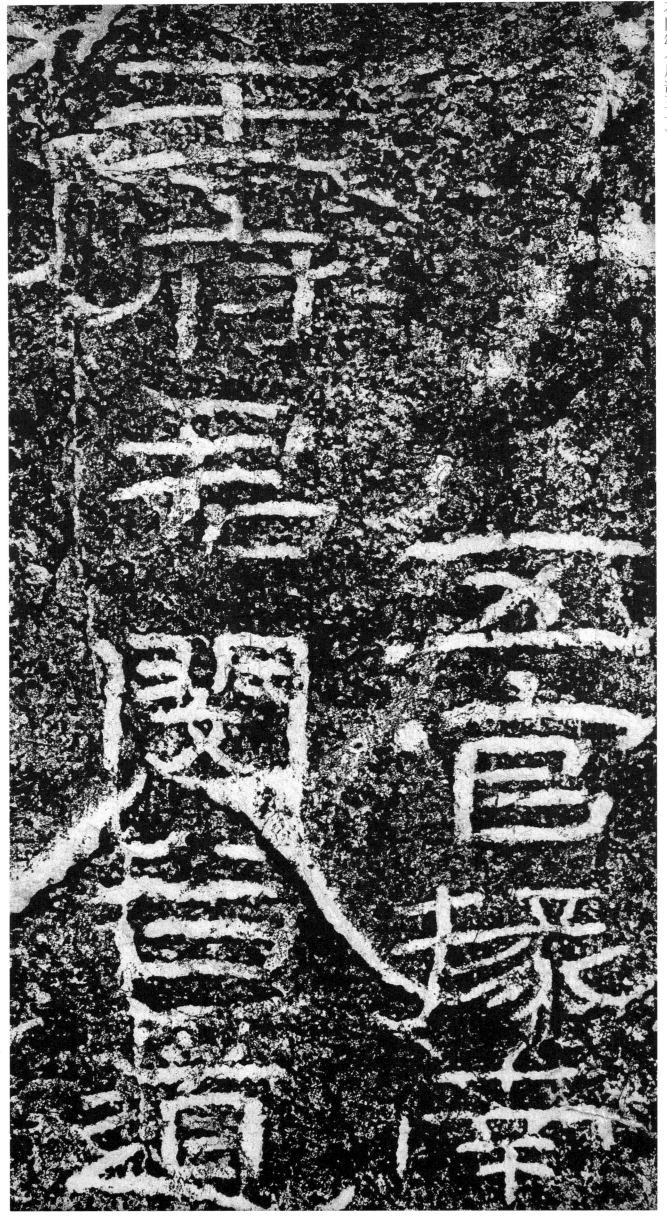

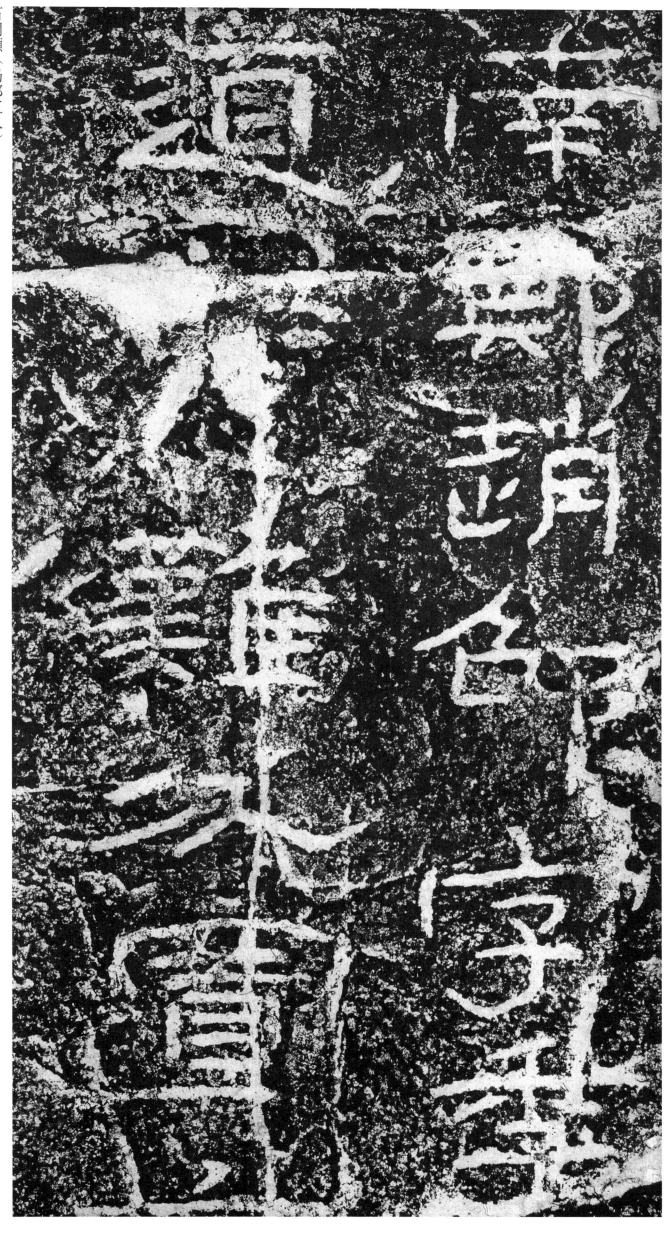

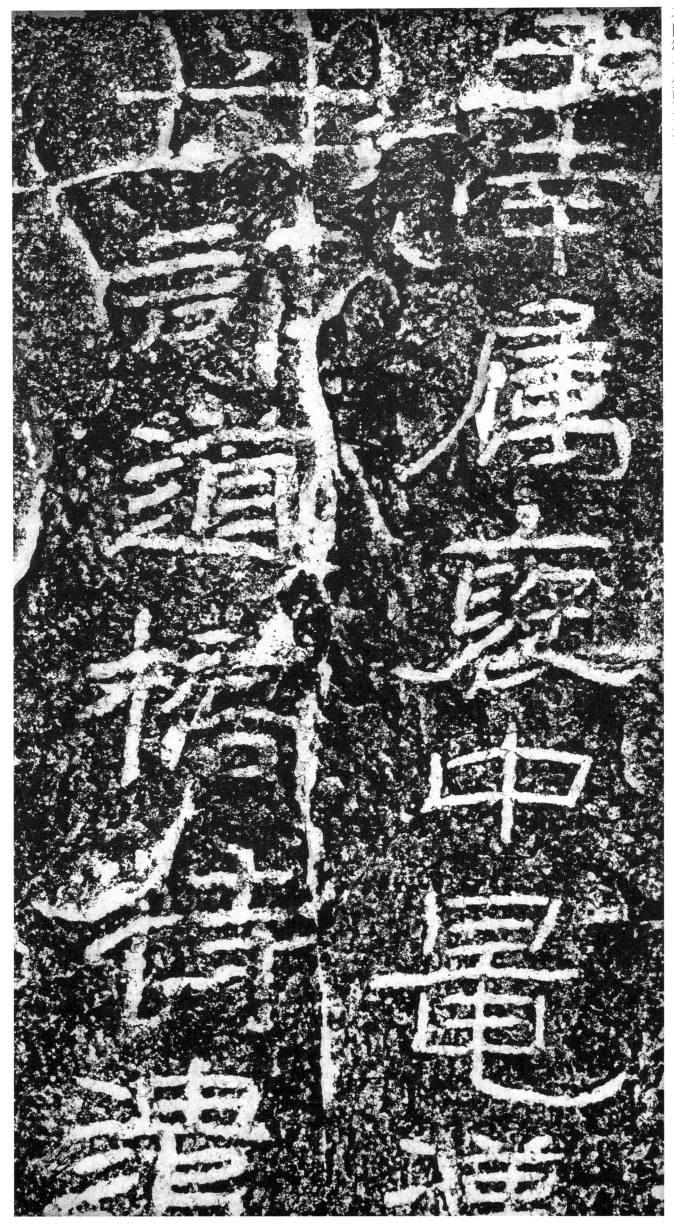

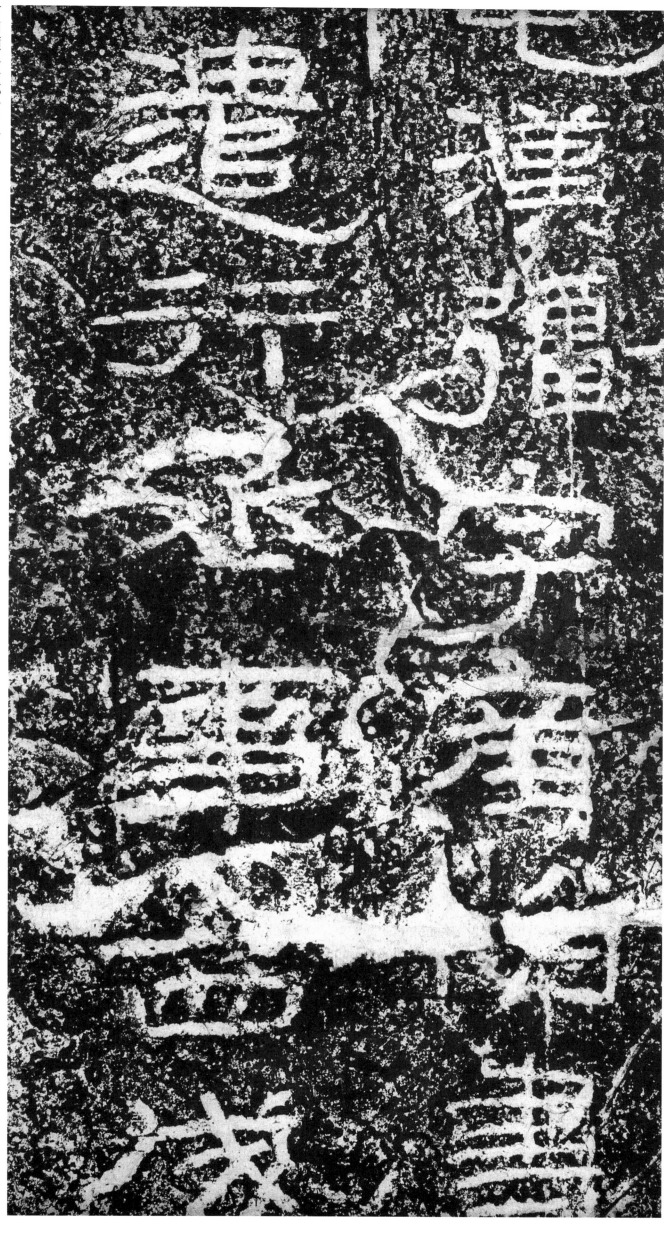

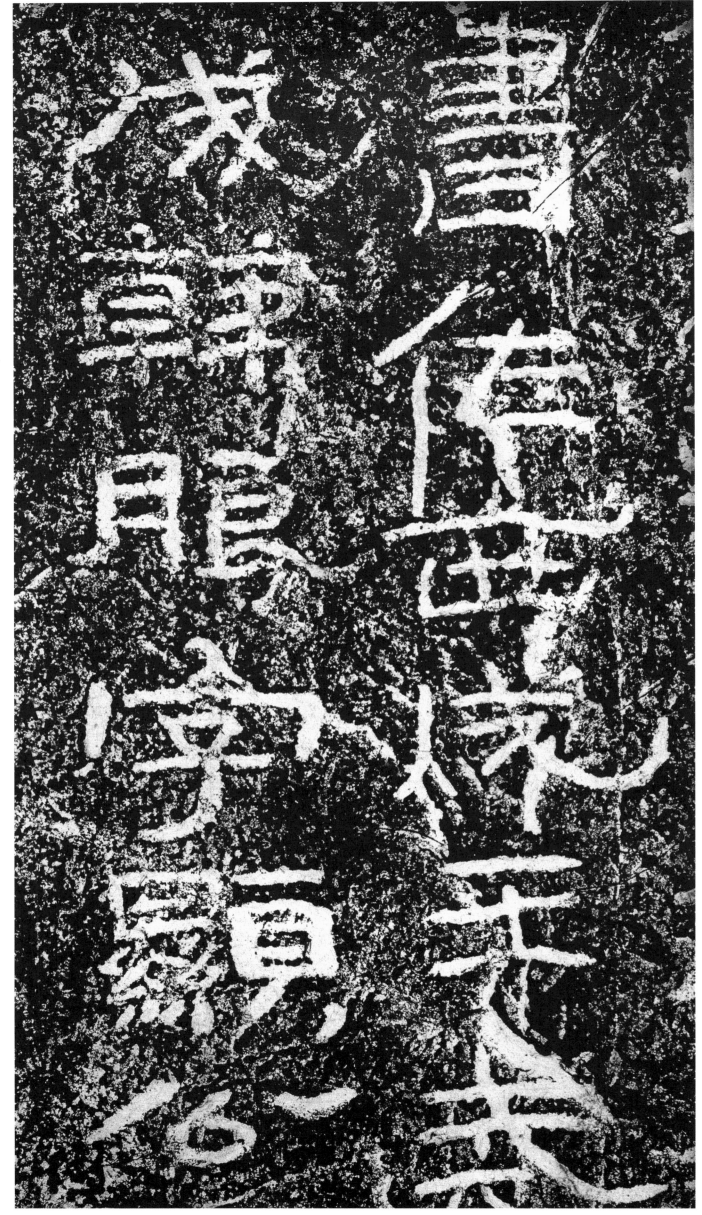

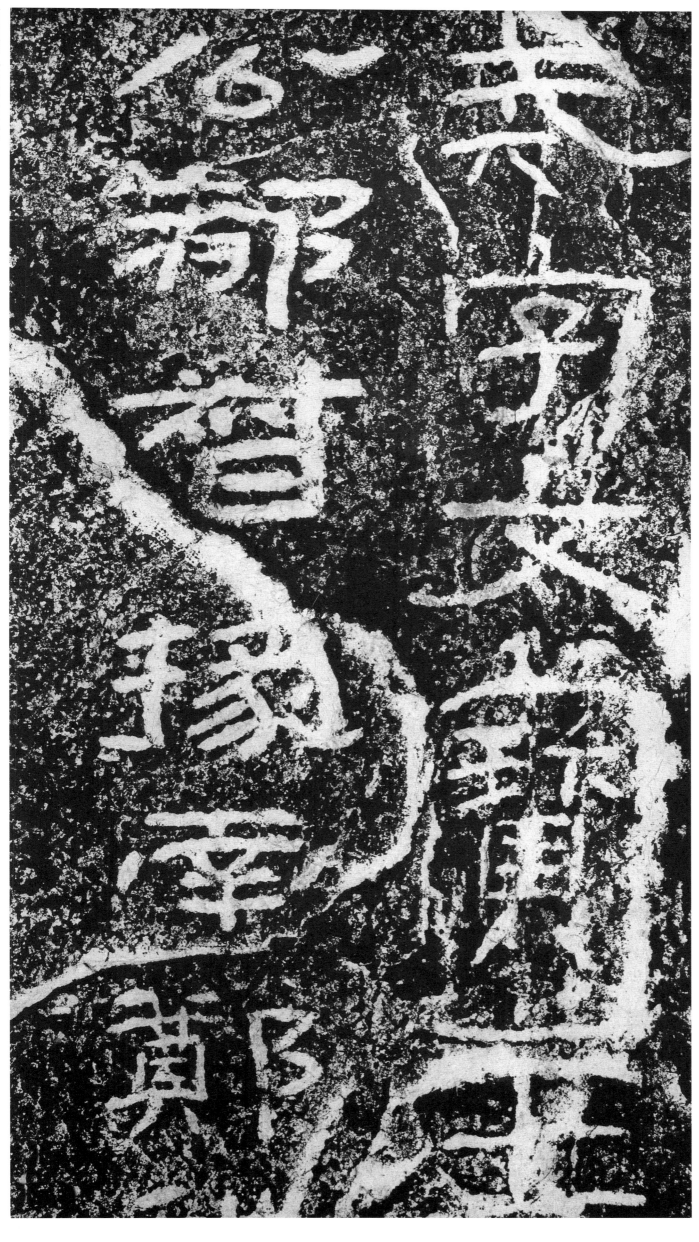

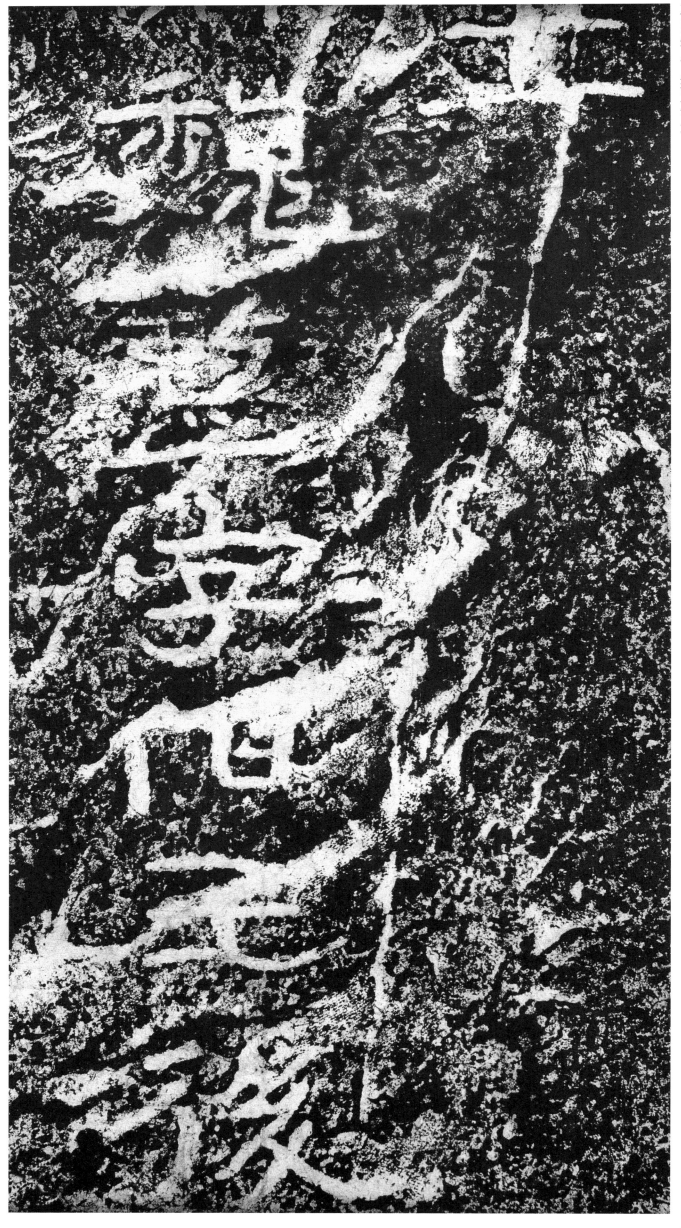

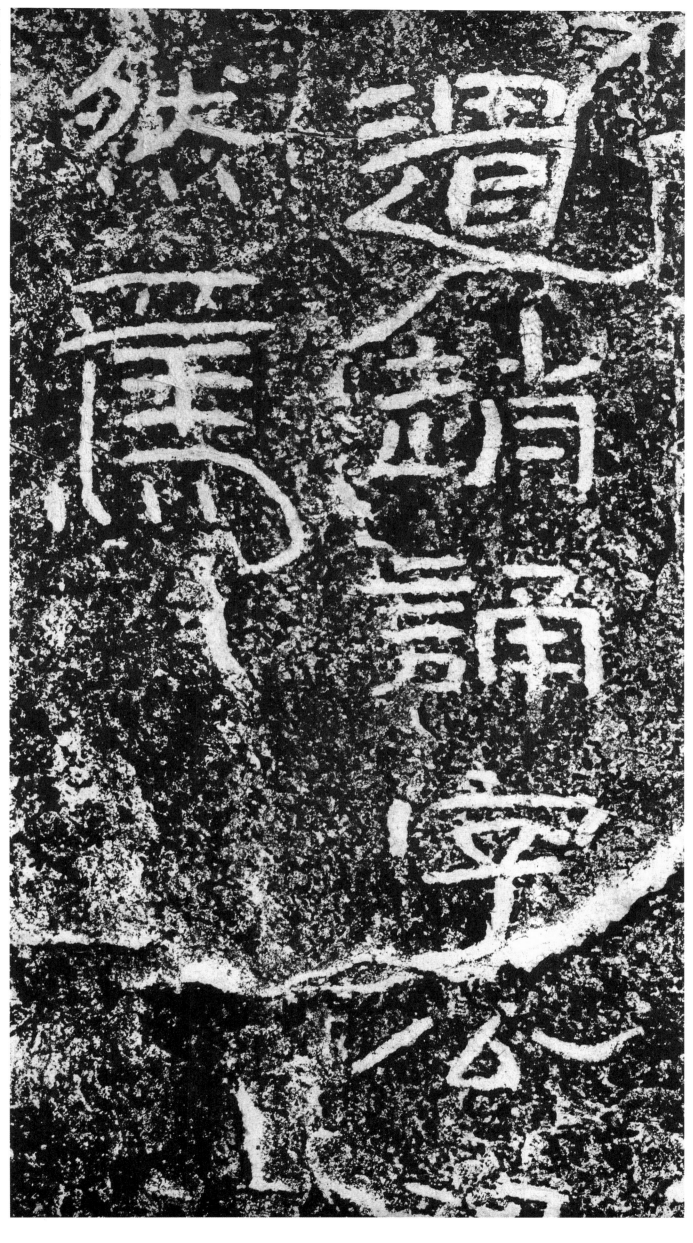

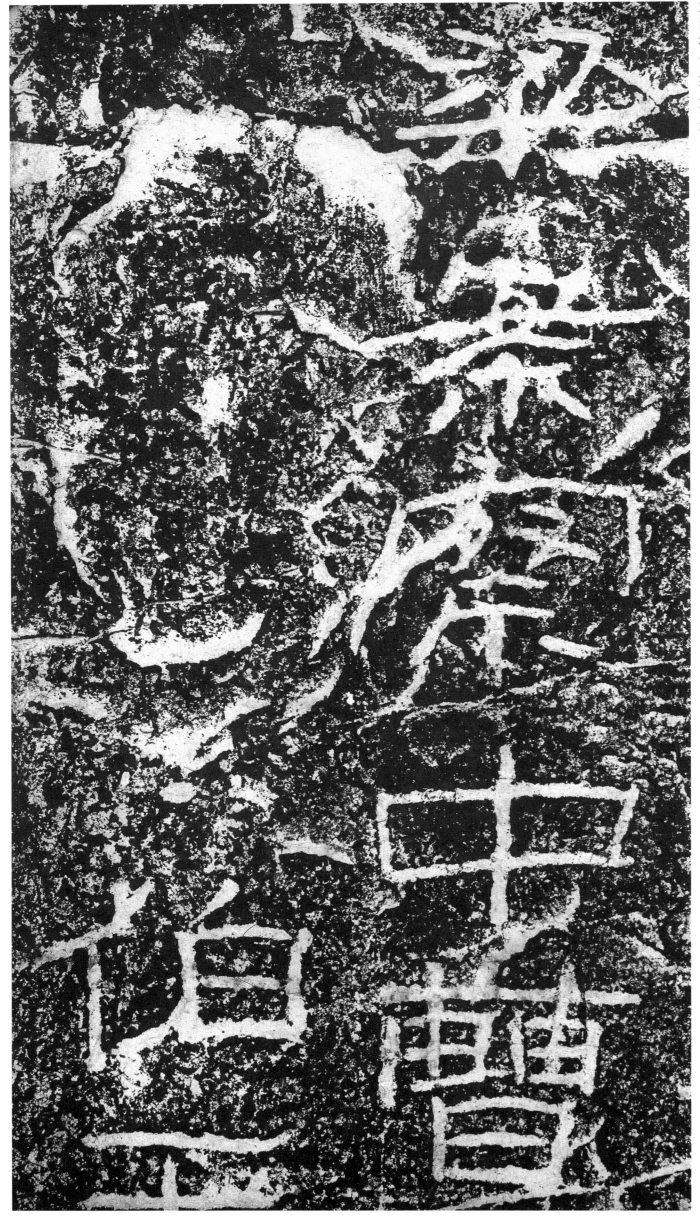

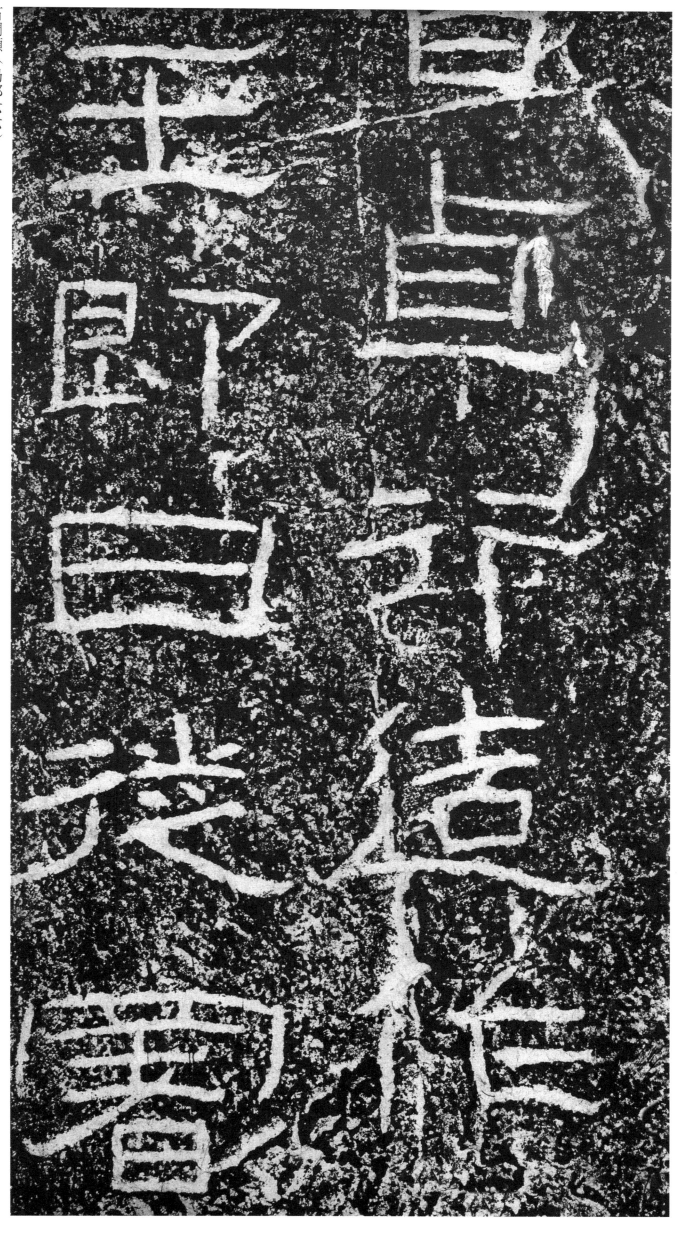

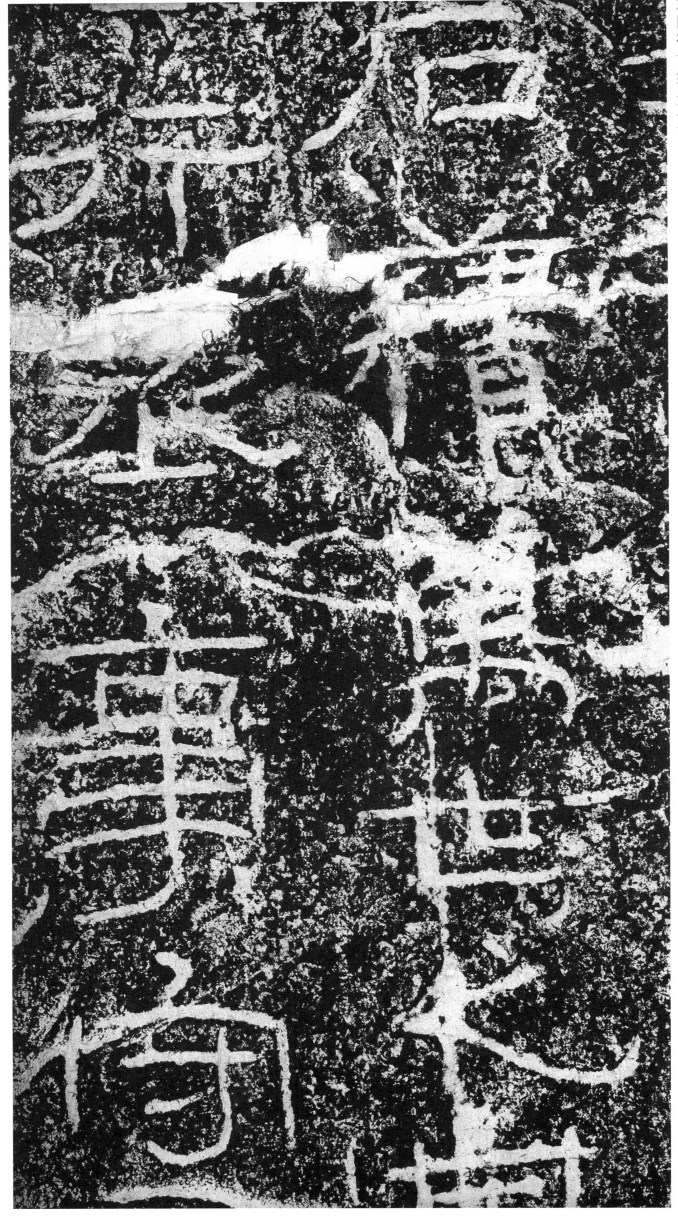

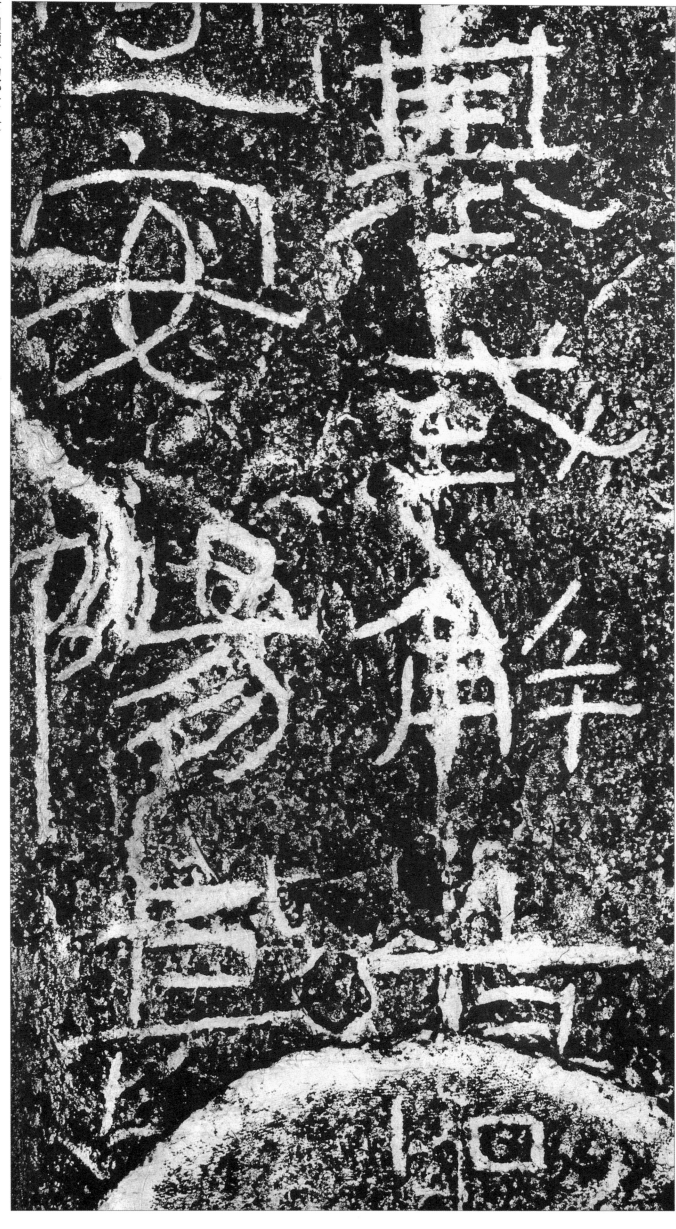

石門頌（局部六八）

七一

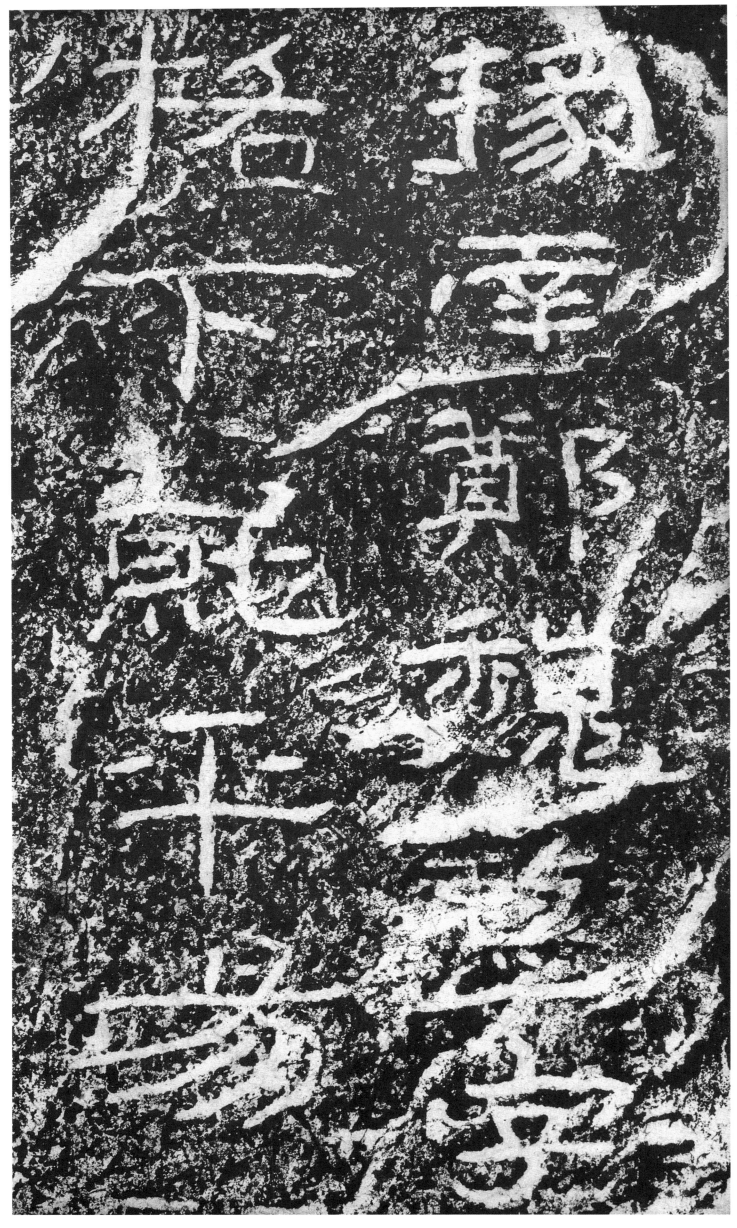

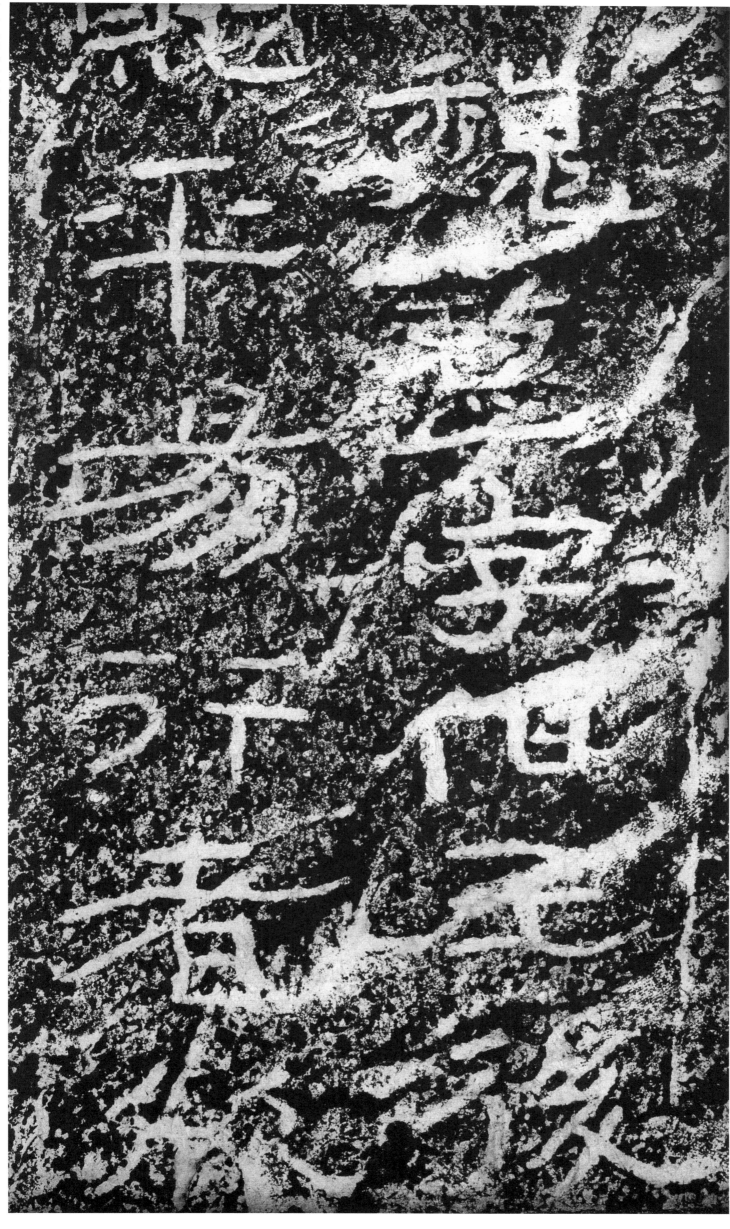